U0029118

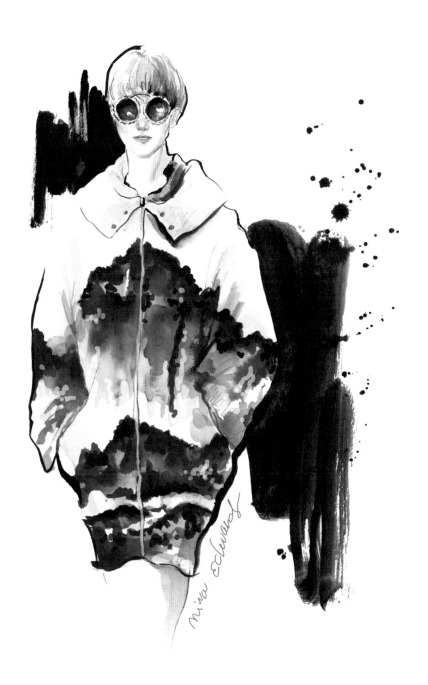

纽约時裝週故宮博物院服飾系列走秀插畫

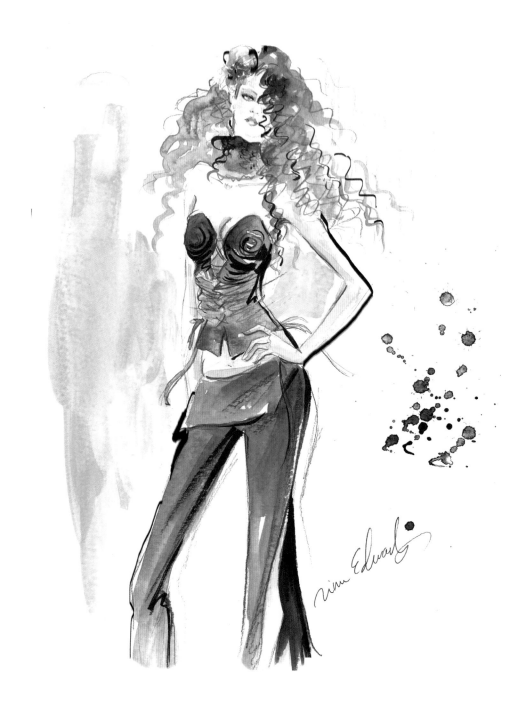

紐約時裝週品牌形象廣告插圖

Malan Breton 男裝品牌時尚插畫

紐約 AsianInNY 亞裔設計師時裝走秀廣告插畫

筆者 Chanel 自我宣傳時尚插畫作品

筆者為本書所繪之紐約時尚數位插畫

跟紐約時尚插畫教授
學頂尖創意

從風格建立、品牌經營到國際圖像授權，實踐藝術工作夢想

FROM FANTASY TO REALITY
HOW TO MAKE YOUR CREATIVE DREAMS COME TRUE IN STYLE

Nina Edwards
黃致彰

推薦序

前文化部駐紐約臺北文化中心主任　游淑靜

認識 Nina 是一個偶然，數年前她來參加紐文中心辦的一個臺灣水彩名家特展開幕，她笑臉迎人，與很多人寒暄聊天。我並不認識她，但她主動來與我打招呼，交換名片，後來又在幾個藝文場合碰面，深入交談後才知道她中學就來美國依親，專長是時尚設計與插畫，目前在紐約普瑞特藝術學院任教。

有一次紐約臺灣書院辦理臺灣當代藝術家聯展，要辦座談，與談者有當地藝術家，我相邀請她擔任主持人，她一口答應，與談當天還請了幾位她的美國同事以及在哥倫比亞大學當教授的先生來參加，熱忱感人，之後紐文中心與她的關係日益密切，合作辦了插畫座談、插畫展等一些活動。

她身為家庭主婦，有一雙兒女，又是職業婦女，還要創作，可想見其忙碌，但她活動力超強，很多藝文場合都看到她來回穿梭的身影，她就像一塊海綿，積極吸取各種藝術養分作為她的創作元素，她不僅創作，也投入文創產業，用她的設計插畫製作手機護套、小化妝鏡等等，我們可以說她是藝術家，也是實務創業家。

她中學時期就離開家鄉到紐約求學，繼而成家創業，但臺灣文化的鈕帶是切不開的，她很用功，中文表達堪稱精準，頗為難得，她的很多設計都有臺灣文化特色，近幾年她更常到臺灣各個大學，與師生交流時尚設計與文創產業的種種課題，利用她在紐約教學之便，為臺美兩地搭起校際合

作交流的橋樑，甚至協助臺灣時尚設計到紐約參展，她的情義相挺，用兩肋插刀形容，亦不為過。

本書內容不僅包括時尚設計觀念、個人實務經驗、文創產業品牌建立、行銷、文創授權⋯⋯等，針對國內較不熟悉的美國授權商業模式與文創經紀，也著墨甚多，可以說她十八般武藝都傾囊相授，毫不藏私。

由文化部督導的財團法人文化內容策進院即將掛牌運作，它的成立承載許多國人的期待，文創產業從無到有，如何從原創設計到產業，繼而行銷到消費者手中，是非常複雜的過程，每個文創產業環節都必須環環相扣，才能組成產業鏈，本書的出版正是一塊敲門磚，文創產業的眉眉角角，將可從此一窺端倪，而從國內看國外，借鏡他山之石，更是值得文創產業者修習的第一課。

| 盛讚推薦 |

Nina 是時尚插畫和教育界的靈感動力來源，她慷慨地分享她的技能，同時也致力於幫助藝術創作者推展和保護他們的作品，任何有興趣學習時尚插畫藝術和職場商業運作的人都將受益於 Nina 的知識和才能。

"Nina is an inspirational force in fashion illustration and education. Generous with sharing her craft, she is also dedicated to helping artists market and protect their work. Anyone interested in learning the art and business of fashion illustration will benefit from Nina's knowledge and talent."

——Chris W. Ferrara ／紐約普瑞特藝術學院（Pratt Institute）專業發展學院課程主任

在美學經濟越發蓬勃的臺灣市場，其實人才濟濟，也具有國際發展的潛力，然而對於眾多獨立創作者而言，除了人力與資源皆有限，其本身亦缺乏對於行銷包裝、乃至智慧財產權方面系統性的認識。Nina 長久以來對時尚插畫與文創產品授權的著墨、更重要的——如何在廣大的國際市場中行銷自我品牌的 know-how——無疑是新銳創作者前進國際舞臺途中必讀的產業聖經！

——陳均／前中華民國紡織業拓展會　時裝設計新人獎暨新銳設計師品牌推廣負責人

作者序

時尚女王可可·香奈兒（Coco Chanel）的經典名言：「我不打造時尚，我就是時尚。」（I don't do fashion, I AM fashion.） 一語道破「時尚」是一種心境、一種生活方式、一種藝術品味，看似遙不可及的時尚，其實是可以用自己的方式讓它成為生活的一部分。

插畫、時尚、旅行、美食、品味一直是我的最愛，也將其結合運用於日常生活之中。我喜愛旅行和研讀各國藝術歷史，自從大學三年級榮獲紐約州全額獎學金在義大利翡冷翠頂尖的柏麗慕達時尚學院（簡稱 Polimoda）攻讀文藝復興美術史開始就愛上自助旅行，長期住過舊金山、洛杉磯、紐約、翡冷翠、巴黎、倫敦、劍橋等世界大城。每到新的城市我喜歡買當地的帽子，將旅途中的美好回憶用帽子記錄起來，因此時尚帽漸漸成為我的品牌標誌。多年以來，我蒐集了無數頂帽子，而且不斷在增加中；除了自己戴外，也時常為畫中的時尚仕女們配戴各樣式各種不同風格的帽子，成為我的時尚插畫風格之一。對我來說，創作關於旅遊和時尚的題材是再自然不過的事了。

當我還在紐約流行設計學院（Fashion Institute of Technology，簡稱 FIT）唸大學插畫系的時候，前兩年（lower division）要上所有插畫必修課程，後兩年（upper division）就要選擇主修領域，當時因受到時裝流行雜誌啟發而選擇了時尚插畫。個人非常喜歡時裝的多樣性以及讓人們變美的概念，並下定決心要成為出色的時尚插畫家，開始積極向各大時尚相關比賽獎項挑戰。在校期

間，我曾獲得紐約愛樂交響樂團藝術T恤設計比賽首獎、義大利精品服飾公司 Fendi 紐約第五大道旗艦店旗櫥窗設計比賽第一名、義大利高級皮件品牌 Tod's 鞋子設計比賽第一名、美國插畫協會當代最佳時尚插畫家之一等國際比賽殊榮。大學畢業後，我在時裝區的 La Rue 服裝公司廣告設計部擔任了三年的平面設計師，工作內容為繪製每一季的靈感板和設計系列圖，並設計織品布料圖案，也有許多機會出席大小時裝走秀。在二十多年前數位相機尚未普及的年代，時裝靈感來源要仰賴時尚插畫家們的現場速描捕捉一件件的時裝設計畫面，我也因這工作打下紮實手感繪畫訓練的基礎，並學到了許多關於服裝設計的知識和業界生產的流程。

之後離開紐約到加州州立大學（California State University）念插畫研究所，當時參加比賽得獎而被美國最大的卡片公司之一 Recycled Paper Greetings 相中，將六張水彩插畫以每張兩百五十美元價格（當時傻傻的，不知道要爭取版稅）和限定三年內只零售於美國中西部州的條件獨家授權給他們，並從那時開始展開了我的漫長插畫授權生涯。這些年來，在這以商業導向、淘汰率特高的圖像授權領域內見識到不少藝術創作者浮浮沉沉、來來去去，能長久以插畫和授權為生獲利的藝術家並不是很多，但也是有遇到一些能在這行內大放異彩的頂尖藝術家，除了有令人羨慕的高收入外，所授權的明星商品還成為家喻戶曉的品牌，名利雙收！圖像授權最高的境界就是「讓你的作品為你工作」（let your works work for you），只要在對的市場推出受歡迎的商品，在家躺著也能賺錢！到現在，我每個月還固定賺取十多年前為美國高級紙類文具禮品公司 Madison Park Greetings 所畫的

賀卡和紙類文具系列的版稅呢！

在美國從事時尚插畫、刊物插畫、圖像授權、平面包裝設計、廣告設計多年以來，一路跌跌撞撞，在近二十年職場工作與教書經驗中，我深深體會到：身為一位插畫創作者，持續經營自己的品牌 IP 是成功的重要關鍵。圖像授權是一種品牌塑造的過程，只要運用得當，商業和藝術其實可以和諧共存；創意人在創作與工作過程中也要學會如何保障自己的權益，才能在這條路上走得更平順持久。除了加強自身專業技能之外，將「興趣」與「工作」合而為一也非常重要，並要學會從市場、商業、消費者的角度觀察、思考，找出插畫藝術的商業本質，才能創造更大的價值，讓夢想和熱情得以延續擴展。

本書以淺顯易懂的文字、案例、插畫、圖片解說創意、藝術、商業鐵三角完美平衡法則，以及時尚產業概括性介紹和入門須知，它適合：

- 藝術科系學生
- 設計科系學生
- 文創工作者
- 藝術工作者
- 設計師

- 時尚/流行趨勢愛好者

- 時尚產業相關人士……等等

我希望藉由分享在紐約普瑞特藝術學院（Pratt Institute）教學經驗和紐約時裝週實際工作經驗，讓讀者們透過本書學習到時尚插畫和文創設計市場的概念、流程及靈感啟發，並提供實用的全方位職場教戰指南，從準備作品集、有效接觸潛在客戶、如何宣傳作品、如何與客戶溝通、合約談判，到著作權觀念、圖像授權與文創授權產業的認識，幫助讀者們循序漸進地撐起自己的夢想事業版圖，這將是我出版此書最大的目的和收穫。

你就是你的精品！若本書能讓大家更加接近時尚和實現夢想，我也會感到幸福！衷心獻上此書。

CONTENT

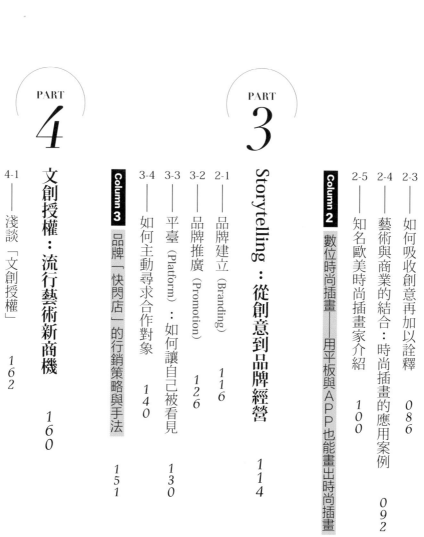

以藝術為業：
從時尚插畫談起

PART *1*

1-1

時尚是一種藝術，
Is Fashion Art?

時尚？藝術？時裝與藝術的模糊界線

著名紐約大都會博物館時裝策展人安德魯・博爾頓（Andrew Bolton）說過：「時尚是時代的晴雨表，是反映文化的鏡子，它不只有實用功能，也能像藝術一樣表達複雜的概念。」

「時尚算是藝術嗎？」這點一直是文藝界討論的議題，「時裝與藝術」的關係一直備受質疑。在崇尚自由平等的美國，「時尚」一詞總是被冠上浮華、奢侈等負面意象；尤其美國人都感到疑惑：為何時裝在傳統博物館內的地位如此卑微？連在紐約這個領導全球時尚藝術潮流的大都會，大型時裝展覽也只有一年一度的大都會藝術博物館時裝館展覽，而這還是拜安娜・溫圖（Anna Wintour）

❶與安德魯・博爾頓策劃的大都會藝術博物館慈善晚宴（Met Gala）❷所賜。

不過近五年來，紐約接連舉辦了數場叫好又叫座的世界級指標性博物館時尚巡迴大展，象徵了時裝在藝術界地位的提升，同時也反映出美國時裝文化的演變，以及大眾對時尚的廣泛接受度。時裝設計和純藝術的界線愈來愈模糊，時尚品牌產業、藝術創作及影音科技的結合，已經是世界流行的趨勢。

身處人文薈萃藝術殿堂曼哈頓，筆者不時會帶領學生們去一探最新展覽，讓每個人帶著一本素描簿和鉛筆，練習臨場快速服飾畫，並當場示範繪畫要領。除了畫畫外，透過看展還能吸收最新流行新知。以下分享近期紐約最具代表性的兩大時裝展：

1 ── 美國當代藝術博物館時裝大展《Items: Is Fashion Modern?》

美國當代藝術博物館（MoMA）於二〇一七年以《Items: Is Fashion Modern?》為主題，以「Modern」一詞做為切入點、以時裝為媒介，探索展示七十多年來全球時尚文化的演變過程，並以正向的裝置藝術華麗呈現。

一九七七年出自薇薇安・魏斯伍德（Vivienne Westwood）❸ 與馬康・麥拉林（Malcolm McLaren）❹ 的經典作品──《God Save the Queen》，以及以純藝術和空間設計概念著名的日本時裝設計師川保久玲的「Rei Kawakubo/COMME des GARÇONS」品牌皆成為主要展品之一；人們熟

悉衣飾配件與鞋子品牌也加入展覽，象徵了時尚與日常生活步調習習相關。

除了藝術性，MoMA 也在展覽中大量加入影音和互動科技，鼓勵參觀者觸摸參與，藉由親身體驗達到教育性，同時增加趣味性。最令筆者和學生們印象深刻的展示有：

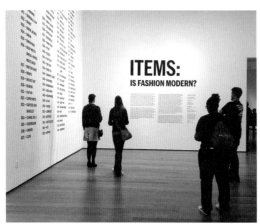

1. MoMA《Items: Is Fashion Modern?》展覽。
2. Rei Kawakubo/COMME des GARÇONS 品牌紅色系列展。

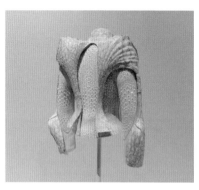

▶ 夜光外套

潮T恤

不以傳統方式排排展示不同圖案，而是只掛幾件白色素面T恤，用打光的方式輪流展示各世代具代表性的潮T圖案，例如六〇年代英國搖滾巨星米克‧傑格（Mick Jagger）帶領的滾石樂團世界巡迴演唱會系列T恤圖案。

夜光布料

關上燈光後，白色的有型上身外套就會變化成七彩絢爛的顏色，穿著這件衣服上夜店一定萬眾矚目！

客製化商品

法國海軍自一八五八年開始所穿的藍白橫條紋（Breton Stripe）制服，在一九一七年時尚女王香奈兒（Coco Chanel）將其列入品牌主題設計內後，一夕成為時尚必備經典單品。在展覽中，參觀者可在現場的LTD平板上以手指觸控，設計出獨樹一格的圖案後即時下單，由合作廠商客製化產品並宅配到府。

1
2

1. 筆者的 LTD 平板手指觸控設計圖。
2. LTD 平板手指觸控設計。

這是一種時裝品牌和文創商品結合的概念，當然，這種概念性的美術館消費客製化商品並不便宜。

2——川保久玲 Rei Kawakubo/COMME des GARÇONS 紐約大都會博物館特別展覽

同年，紐約大都會藝術博物館時裝學院的《Rei Kawakubo/Comme des Garçons: Art of the In-Between》絢麗登場，七十多歲的日本時裝設計師川保久玲❺被時尚界公認為過去四十多年全球時裝史中最重要也最有影響力的設計師之一。據說天王策展人安德魯‧博爾頓為了這場展覽足足等了十三年，才終於獲得了她的點頭同意。

每一季，川保久玲在秀場伸展臺上所展示的極盡誇張的設計，總是讓時尚界粉絲們為之瘋狂，蔚為媒體話題中心。本次展覽名為「介於其中的藝術」共計展示大約一百四十套時裝，囊括了川久保玲整個設計生涯中最具代表性的作品，諸如早期的黑色系列、紅色系列、純白新娘、平面剪裁系列，以及後期的純裝置藝術時裝系列等，分別在展覽以幾組對立的主題——「東方和西方」、「過去和當下」、「男性和女性」等等標題分區展現。筆者同行的美國學生們看到一件件令人匪夷所思、挑戰傳統的美和時尚的服裝，時不時發出驚嘆。

川久保玲／COMME des GARÇONS（以下簡稱 CdG）深受七〇年代盛行的「解構主義」（Deconstructionism）的中心思想所啟發，傾向於以對結構的重組來詮釋創作，不管是破碎、拼接或不對稱元素，都持續影響著當代的時裝設計。CdG 在伸展臺上秀出的前衛款式，其實並不真的

是要設計給一般大眾穿的。這些令人望

而興嘆的極高藝術概念性設計，通常不

會出現在店鋪中，而是會當作藝術品一

般展示。其實許多第一線高級時裝品牌

也是如此，他們在秀場的設計只是用來

創造話題，具實用性且價位親民的副牌

才是主要的生財之道。義大利名牌亞曼

尼（Armani）就是其中佼佼者，實穿的

AIX（Armani Exchange）支線副牌深受

時下年輕族群歡迎。

不過，雖然川久保玲在創意上極為

前衛，但並不是位不切實際的藝術家，

她的丈夫，同時也是事業夥伴的 CdG

總裁阿德里安・越飛（Adrian Joffe）創

立於一九七三年的 CdG 品牌，如今早

已成為營業額兩億五千萬美元的時尚帝

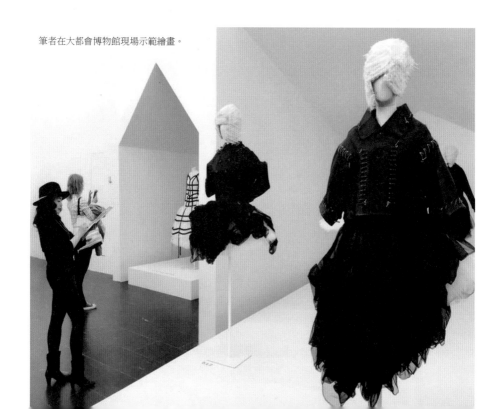

筆者在大都會博物館現場示範繪畫。

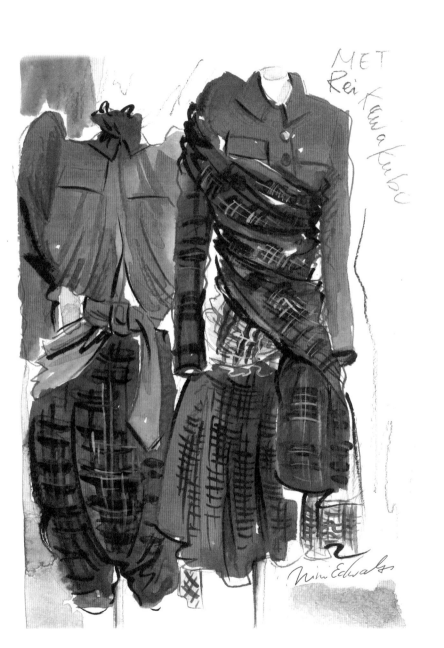

▲ 筆者所繪的川久保玲／CdG 展時尚插畫。

國。該品牌旗下有 CdG PLAY、CdG PLAY×converse、CdG×Lewis 和 CdG×Good Design Shop 等副線和無數的聯名單品。本書第五篇第三節〈文創與時裝品牌的結合〉中會更仔細介紹川久保玲的文創品牌。

時尚是最貼近人心的藝術，從博物館和櫥窗的展示到雜誌媒體的渲染，時尚流行不時影響著普羅大眾的審美以及消費習慣。當我們在欣賞一場名為時尚的展覽時，所看到的其實是社會價值演變最直接的方式。

時尚插畫的歷史由來

因其特殊的實用性，時裝插畫在西洋已有近五百年的歷史。時尚與插畫在歐洲數個世紀前就開始了它們結合的過程，但在印刷術盛行前一直只是皇宮貴族和名流的專利；直到工業革命，才讓時尚插畫大量商業化、平民化。由於印刷術普及和紙張價格低廉，眾多時尚雜誌相繼出現，十八世紀維多利亞末期是時尚插畫的全盛期，插畫和時尚真正完成合體，大量出現在雜誌上，並廣泛流行於中產階級之間。此時的書籍以教授中產階級縫紉的時裝裁縫書為主，讓婦女們可以參考服裝圖解自製衣服。

在當時的時裝品牌和百貨店的廣告中，一切的視覺資訊都是由一張張風格、構圖和用色各異的

時尚插畫呈現出來。在沒有時尚攝影師、造型師、修圖師和時裝編輯的年代，時尚插畫家一人就可以完成服裝廣告插圖，印在早期《哈潑時尚》（Happer's Bazzar）❻和《VOUGE》等時尚雜誌的封面和內頁中。直到二十世紀三〇年代末期，隨著攝影技術蓬勃發展，時尚攝影愈來愈具主導地位。

《VOUGE》雜誌首先使用彩色攝影圖片代替插畫做為封面，插畫逐漸被攝影取代而進入衰退期。

直到以修長優雅的女性水彩畫風聞名的義大利插畫家勒內‧格魯瓦（René Gruau）在戰後五〇年代末期成為迪奧的御用品牌插畫家開始，插畫才再度在各大主流時尚雜誌封面上華麗登場，大幅提高雜誌的藝術水平，並慢慢將時尚插畫帶回廣告界。

英國著名時尚設計學校聖馬丁學院在三〇年代就開始教授時尚插畫科目，美國藝術大師安迪‧沃荷（Andy Warhol）在六〇年代末期也開始以他最拿手的普普風（Pop Art）表現方式讓時尚插畫再度復甦；波多黎各裔插畫家安東尼奧‧洛佩茲（Antonio Lopez）於八〇年代翻轉了插畫以雜誌封面和海報為主的趨勢，讓其遍及於報章刊物內，並更具親和感和現代感，將時尚插畫推向插畫史的黃金期。他也被公認為美國近代時尚插畫之神及啟蒙大師。

1-2

時尚插畫入門：
你該準備什麼？

根據筆者在時尚插畫界的多年觀察，雖然此行入門門檻似乎不是太高。時下的時尚插畫家有許多並不是本科系出身，也無須精通所有的繪畫媒材，甚至有些是自學者；但要從眾多同行競爭者內脫穎而出而且以此維生，可說是非常困難。如果無法擁有強而有力的經濟後盾，或是能夠幫忙引薦的業界重要人脈，時尚插畫家的作品能被媒體和品牌相中的機率，就如同無數模特兒出入時裝週秀場、無數攝影師在藝廊展出作品，只為博得媒體版面一夕成名般，十分渺茫；雖說如此，坊間仍然不時有時尚插畫工作坊相關課程出現，這就意味著這個行業擁有它的受眾市場：舉凡與時尚品牌合作、替時尚雜誌書籍繪製插圖，和廣告商及跨領域藝術家們合作等等，都是時尚插畫生涯的起點。

不過，最重要的生存指南絕對是「勿忘初衷的熱情」與「持之以恆的創作」，在持續努力累積作品的過程中發展出自己獨樹一格的畫風，並擬訂可行策略，遵循一步一步往上爬的遊戲規則，才能讓你的才華漸漸被世界看見。

成為時尚插畫家的必備條件和專業素質

時尚與藝術原本就密不可分，時尚插畫家最重要的任務在於傳達模特兒與服裝的互動，再來就是服飾的比例、顏色、和布料、髮型等細節，不單是繪畫技術，更要能捕捉服裝品牌的特色和精神。這並不是一個簡單的工作，它是結合時尚與插畫的藝術，需要扎實的時裝設計和插畫基礎訓練，同時必須時時瀏覽各種流行服裝圖片雜誌，注意分析每季時裝流行單品和顏色。筆者建議想入此行的新手一定要打好基本功，你可以從以下幾個方向進行：

1 —— 人體素描

先練習服裝插畫書籍或影音網站上的九頭身人體範例，精準掌握基本人體結構和比例。服裝畫的人體比例和一般真人比例不同，最通用的是九頭身，也有十頭身，甚至十一頭身的結構比例；主要是拉長手腳比例，以呈現模特兒穿著服裝時的修長纖細感。你可以勤練人體素描、九頭身人體姿勢，並在平日多練習臨場快速人像畫，研究人體構造、臉、五官、手、腳部等細節。

2—布料

熟悉各種布料材質的畫法是表達時裝畫很重要的步驟，必須實際了解觸摸各種布料材質，觀察布料穿在人體的曲線光影變化，才能將服裝的立體感畫出來。繪圖時要掌握布料穿在模特兒身上時的圖形紋路方向、位置，再根據光線來源方向畫出陰影和亮面，才能精準表現出衣服的立體空間和曲線感。

▶ 筆者在 Pratt 教學麥克
　筆布料材質示範圖。

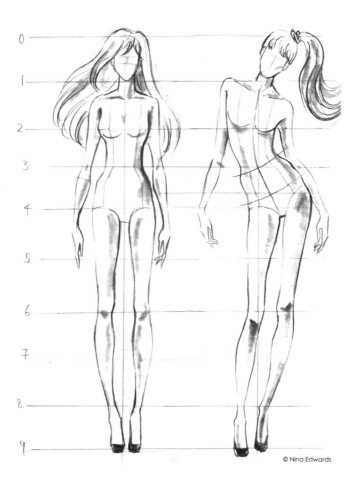

© Nina Edwards

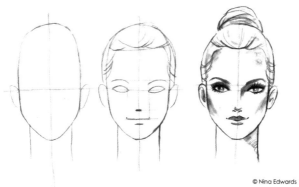

© Nina Edwards

上：筆者在 Pratt 的九頭身
　　教學教材。
下：筆者在 Pratt 的時尚臉
　　部教學教材。

3 —— 色彩

顏色表達為服裝插畫極為重要的關鍵。你可以充分運用每種色彩及色調組合所引發的心情情感受，針對飽和度、色彩關係、對比色效果、色相、明度等進行有系統的練習，並多多閱讀色彩學和色彩心理學基本知識。以筆者個人而言，我最喜歡從大自然中汲取配色靈感。

用色在時尚行業佔了非常重要的角色，每年每季都有新的色彩流行。引用 Pantone ❼ 色彩研究中心總監利埃特里斯‧艾斯曼（Leatrice Eiseman）曾在他個人官方網站所發表的名言：「顏色是力量，它傳遞溫暖與勇敢。」來展示顏色的重要性。

4 —— 畫材

廣泛嘗試練習新的畫法是精進繪圖技法的不二法則。要多嘗試不同畫材，才能找到自己最順手、最好發揮的媒材。切記：電腦繪圖也是畫材之一，但不能代替手繪能力。時裝插畫常用的傳統繪畫媒材以水彩、麥克筆、色鉛筆為主；數位畫則以 Adobe Photoshop 和 Adobe Illustrator 為主。

成功時尚插畫家的六大鐵律

1 ── 不盲從流行畫風

大膽畫出自己內在的聲音、說出自己的故事，才能給觀看者帶來不同的心理連結感受。

2 ── 除了有藝術性，也要考慮市場接受度

接案時務必先問清楚插畫的用途和消費市場，然後將客戶的產品理念巧妙融入插畫作品之中；這個行業不只是單純的繪畫，而是要充分展示插畫家在市場定位、潮流敏感度及繪畫技巧等各方面的功力和才能。請記住：藝術與商業間的平衡拿捏，也是傑出時尚插畫家們必修的重要學分。

3 ── 具獨特性，且辨識度高的繪畫風格

例如：韓國超高人氣網紅時尚插畫家 Jaesuk Kim，他筆尖下的線條簡單唯美，其繪畫特點是先

用筆墨水彩勾勒出美麗的時裝畫，接著在畫作中融入金粉與亮片、厚厚的原料、新鮮花瓣等元素，呈現出令人目眩神迷的夢幻效果。獨特風格吸引世界一線高級時尚品牌如：卡地亞、寶格麗、布魯明黛百貨等公司創意總監們的注目，邀他繪製視覺設計。

4
——時常觀摩藝術大師和時裝設計師作品

這是最好的學習方式，能幫助你訓練審美能力。不過，要從生活裡提升美的敏銳度，不必一定都是要和時尚有關，其他藝文相關活動如：電影、音樂會、舞臺劇、戲劇，或是參觀建築展、去書店瀏覽各式書封面的字型設計、到跳蚤市場逛逛二手飾品傢俱等，都是提升美感和鑑賞能力的好習慣。切記：當你學會觀察身邊的人、事、物，才能培養對自己作品的敏感度，也才能進一步將生活中觀察到的事物內化，加入自己的作品中。

Jaesuk Kim 個人網站
www.so-susu.com/

5 ── 多看、多臨摹，但絕不可將他人的繪畫風格當成最終目標

初期臨摹各種傑出服裝畫和藝術作品，在過程中吸收大師的精華、內化後，再用屬於自己的插畫方式呈現出來，衍生出新的創意，而不是一味模仿。

6 ── 做好在其他行業兼職的心理準備

由於時尚插畫家大多屬於自由工作者身分，想入行者必須有一定的經濟基礎，並做好「斜槓」的準備，筆者本身就具備時尚插畫家／插畫教授／策展人／文創商品設計師／圖像授權顧問／智慧財產權法律顧問等多重職業身分。正是因為有這些交互的業界經驗，才能讓我在世界菁英齊聚的美國業界維持近二十年的經濟基礎和人脈，同時擁有「麵包」與「夢想」。

1-3

進入時尚插畫領域 1：
如何建立風格（Style）

風格的定義和形成

「風格」（Style）指的是藝術家對某創作事物和主題所呈現出的獨特表現形式，以及獨一無二的創作態度，簡單而言就是「個人品牌的中心思想」。這是一個不斷演變的過程，不是想尋找或發覺就會自動出現，而是一位藝術家經年累月發現自我的所形成的成果。如同美國著名藝術家傑克遜‧波洛克（Jackson Pollock）❽的名言：「每位優秀的藝術家都是畫出他本身的樣子。」（Every good painter paints what he is.）

風格可以用繪畫畫材（例如：水彩）、獨特繪畫的形式（例如：每位角色都有超大的眼睛）來區分，也可以用繪畫主題來彰顯。以筆者的美國紙類文具設計師朋友邦妮‧馬庫斯（Bonnie Marcus）為例，本來在曼哈頓著名的服裝公司工作的她，懷孕後期在家待產期間想買張新生兒慶祝派對邀請卡，卻發現市面上賣給產婦和媽媽們的卡片種類少又不具現代感。她直覺認為這是個有潛力的大市場，便以自己在服裝界累積多年的設計能

力和人脈，創辦了一家紙品文創公司，專門設計和銷售具有時髦現代感的孕婦、新手媽咪、新生兒、兒童、新娘相關紙類文創產品。如今她名利雙收，產品也深受許多好萊塢媽咪明星們喜愛！

如何樹立風格

那麼，如何建立個人風格呢？其實個人的創作風格也是人格發展的形成，不會是只有片面的形式，而且會隨著生長環境、背景、經歷、個性、對週遭事物的敏感度、美學的修養等等因素而改變，這是長年累月的一個發展過程，而風格有兩個基本元素：第一是創作的抽象概念（concept），另一個是實體的技術（technique）表達。

以筆者長期在西方求學和工作的觀察，感覺上歐美國家教育非常注重概念的教育和養成，花很多時間和過程去探索，而東方國家比較重視技術的訓練和應用，不論是繪畫或是書法，都以臨摹大師的作品開始，而且畫的愈像、愈逼真，愈受到大眾的肯定，殊不知「看不到的精神」才是最難

Bonnie Marcus Collection,
"Where Dashion Meets Paper"
www.bonniemarcus.com

學習的。因此，歷練愈豐富，愈能豐富你的創作廣度和深度；不模仿不跟隨潮流探索自己的風格，就必須花很多時間來揣摩、探索、練習、演化過程所堆積成獨特風格的作品。然而在這個講求速成的時代，很多人沒有時間、自信、耐力來鍛煉自己的風格，令缺乏原創的設計者或是新手無所適從，以下分享筆者長年觀察成功有風格的插畫家所擁有的五個共同點：

1── 具備廣度的人生經歷

一位藝術家之所以造就如今的風格，跟前面所提到的成長背景、所在國家、人生經歷、生活環境、接收資訊及個人性格有關。這一連串的領悟與認知，必須要花一段相當長的時間來換取，這是做自己的根源所在。你要學習將自己與天俱來的特質和生活經驗融入作品之中，而不是一味追求噱頭和流行。

2── 獨到的見解

成功的藝術大師都知道：令人驚艷的藝術作品，源自於自我內在「真實的聲音」，這是一切靈感的基石。不管是插圖、攝影、珠寶設計、布偶造型等都必須有特色、有故事性，並具備強烈的個

人品牌風格，才能讓消費者受到感動，想買回去蒐藏。不過他們也知道：光有亮麗的作品集是不夠的。藝術授權市場需求變化快速，同時也得看清現實商業世界的運作方式、熟悉市場流行趨勢，不定時推出具有市場性的作品和產品。

3 ── 有一致性

風格是代表設計師和插畫家的品牌。時尚產業和圖像授權都屬於商業設計的領域，客戶想要的是品質和內容能夠一致，且識別度高的商品，讓消費者能夠一眼就能辨識出創意符號。

4 ── 強烈的好奇心

很多年輕新銳插畫家們喜歡待在家裡，上網參考世界其他國家的繪畫風格，不喜歡也不擅長和人互動。筆者其實非常建議要出去走走，對於身邊的新鮮事物要抱有一探究竟的好奇心，多關心時事。尤其是繪本插畫家，角色的創作是故事的靈魂，長期和不同年齡層的人互動、進行觀察並擁有同理心，才能創作出更感人的角色和故事。擁有深刻的生活歷練，才能讓繪畫裡充滿著多變的故事性和張力，讓作品相得益彰。

5 ── 專業的工作態度

除了有形的風格，也有無形的風格，它指的是一位插畫家的專業工作態度。最好多和業界同行互動，學習如何有效地與客戶或工作夥伴溝通相處。閉門造車的時代已過，現在是網路時代，圓滑的人際關係仍然非常重要。歐美十分注重團隊精神，一個插畫家的工作態度和名聲也很重要，好好溝通和準時交稿是專業創作者的必備條件。畫得好的插畫家多不勝數，但沒有專業的態度，就難以維持長久的合作關係，因為商業設計就是一種服務業。我的很多客戶和過去同事到最後都變成了長久的朋友，而且會相互引薦別的客戶；如果常常不按時交稿、很難找到人，或者姿態太高不願意修稿，都會為你的風格扣分。業界的藝術總監都會互相流通消息，除非你是如天王大衛·當頓（David Downton）❾等級大師，否則不管插畫畫得多好，如果在業界名聲不佳就會被列入黑名單，當然也就難以順利拿到新專案，或是很快就被取代。

可以有不同的畫風嗎？

當然可以！風格的形成是不斷進化演變的過程，年齡成長加上生活歷練會帶來不一樣的刺激和感動，怎麼能期待風格永遠都保持一定的樣子呢？其實筆者本身就有許多不同的畫風，光是手繪的水彩就有兩種，同時也有電繪的風格。我是以插畫所面向的市場和目的來區分自己的繪畫風格，例如：時尚雜誌或書封就以電繪來表達，因為這屬於面向大眾且工作流程快速的出版業界，用數位繪圖可以有效率地完成任務；而對於時間較充裕的創作和要求藝術性的案子，我就會用比較抽象的水彩風格來表現——但那都是我，只是用多元的創作風格來呈現。

原則上，不論你採用哪種方式，每種風格都要非常成熟，而且有足夠的產出量來構成放在作品集中的一整個系列。不要讓人認為你好像是正在摸索中的學生，在各種亂七八糟的作畫方式中游移，這樣反倒不利。不要強求，把自己每天看到、摸到、聽到的東西融入作品；不要侷限自己，放開心胸去嘗試，用自己最舒服的方式創作。其實每個人都有屬於自己的作畫風格，差別只在明不明顯而已。

精進插畫的小練習

筆者在美國有十多年的授課經驗，教過下至五歲、上至九十五歲的各國學生。長年觀察下來，我發現東方學生大多以臨摹為主要的學習方式，而且常常停滯於這階段無法突破，殊不知：看不到的精神最難模仿。很多時候，會看到許多人因為喜歡某種畫風而直接臨摹對方，但最後不但沒有達到對方的水準，還連自己原本擁有的優點都給遺失掉了，非常可惜！

我在紐約普瑞特藝術學院教授插畫和設計課時常會要求學生們做以下的練習，大家可以一起跟著做做看：

1. 先選出三位古今中外最欣賞的藝術家作品，不一定是平面，可以是立體雕塑或是珠寶設計。仔細分析每種作品，找出幾個你喜歡的元素。例如：畢卡索的抽象幾何圖形、克林姆的華麗金色用料、張大千的潑墨等，分析理解每位藝術家在作品中做的「選擇」跟「思考模式」。

2. 仔細分析每種作品，找出幾個你喜歡的元素。例如：畢卡索的抽象幾何圖形、克林姆的華麗金色用料、張大千的潑墨等，分析理解每位藝術家在作品中做的「選擇」跟「思考模式」。

3. 試著將歸納出的元素加進自己的插畫創作裡！這樣不但能產生不同組合的火花，同時又能保持自己的特色。這才能真正吸取內化，並融會貫通到自己的作畫習慣中，也才能精進繪畫功力。

總結： 平日就要養成觀察、分析、拆解、歸納、內化、運用、再次重複的習慣，這樣才是能真正把「直接模仿」轉換成「融會貫通到自己的畫作中」的做法。

關於負面評判和挫折感

當然，不管成就多高、資歷多深，藝術家們總會對自己的作品充滿自我懷疑，你可能會擔心作品不符合市場口味、無法獲得讀者支持、害怕自己追夢失敗等，內心充滿不安、焦慮、挫折等負面情緒，其實筆者也跟你一樣都曾經經歷過。每位插畫家（包括筆者在內）都一定有畫不好和畫不出來的撞牆期，這時要告訴自己：好的作品需要時間醞釀，如法國印象派大師馬諦斯所說：「創作需要勇氣。」（Creativity takes courage.）將想法創作呈現在世人面前，是需要很大的勇氣的。你要相信自己的才能、肯定自己的努力，光只有熱情還不夠，你要將插畫當作一生的志業，而不只是一項賺錢的工作；並要克服負面評判的恐懼和防禦，轉念正向思考，而且全心全意投入藝術之中。

關於比較競爭

另一個影響我們向前邁進的負面情緒就是比較和競爭心態。在當今這個網路時代，大家很容易看到世界上不同創作者的作品，有些人會因為還沒確立自己的畫風和信心，而時常藉由和同行比較來確認自己的位置。筆者奉勸大家放棄比較的想法，抱持「別人是別人，我是我」的原則，時裝設計也好、插畫也好，千萬別靠和競爭對手比較來確認自己的創作功力和價值。將心思放在和別人比較與競爭，幾乎毫無意義，只會讓自己時時處在焦慮狀態。最佳對策就是畫出最好的作品，以達到個人的最高成績為目標，全心全力為成為最好的自己而奮鬥，不要失去畫畫設計的熱情和初衷。

永遠不要放棄！有時候你只需要遇到一位賞識你的伯樂，就能打開成功的大門。在那天到來臨之前，你所能做的就是練好基本功，持續不輟地繪畫，創作出風格統一的作品集，建立一套有效率的工作流程，永遠按時交稿，保有熱情並循序漸進地擴展夢想事業版圖。筆者也以成為第一線結合流行品味和旅遊的世界級時尚插畫家為目標，共勉之！

▲ 筆者接受美國媒體採訪之照片。

1-4

進入時尚插畫領域 2：
如何獲取靈感

關於繆思女神

在十多年的教學的經驗中，筆者不時會遇到學生如此詢問：「插畫和設計創作過程中，到底什麼是比工作更重要的事？」

我的答案是：靈感。

希臘神話中的藝文女神繆思（muse）是靈感之神，「靈感」的英文是 inspiration，這個英文單字還有「鼓舞、激勵人心或事物」的意思。對於任何創作者來說，繆思女神的到臨十分重要，卻也常常可遇不可求，愈是有交稿的壓力，愈是沒有靈感。相信大家都會有交稿前需要畫卻畫不出來、畫不好的焦慮和無奈。

雖然能夠把熱情變工作、工作變專業，讓專業融入生活是件幸福的事；但是能夠隨時保持創作靈感，持續畫出品質一致的作品更是專業插畫家成功的重要關鍵。

靈感怎麼來的？

筆者過去每月為美國《新娘雜誌》（Bridal Magazine）內文畫插畫，從收到內容文案到交稿，我用電繪上色可以很快完稿，但光是構思就想了很久，這裡和大家介紹七種筆者最常用的尋找靈感來源方式：

每次都大約只有一週的作畫時間，這是包括黑白草稿的審核和最後修改。

1 ——生活本身

創作的靈感來源除了文學、音樂、藝術之外，大多來自生活中的點點滴滴，你總是無法預料什麼事物會點燃創意的火花。我有位住在布魯克林的日本童書作者兼插畫家朋友 Mellisa，她是以兒子做為故事角色的靈感來源，隨著孩子成長，繪本故事角色也跟著成熟。如同一般忙碌的媽咪，Mellisa 的每日被孩子的行程佔據，但她很善於利用時間，在等地鐵、公車、等接送孩子上下學的瑣碎時間，她能善用 iPad 內的 Procreate APP 畫出三十二頁童書繪本黑白分鏡圖。如今孩子已上高中，她也陸陸續續出版了十多本暢銷童書繪本。其實生活本身就是靈感，周遭的人事物都是作畫的靈感催化劑；但如果要創作或表達什麼，首先必須充實自己。多嘗試不同的生活面向，你會發現這不但能豐富你的人生，還會讓你的插畫作品更有深度和廣度。

2 ── 上網搜尋

上網也是汲取靈感、學習充電的方式，Instagram、Facebook、Google、Pinterest 等都是你可以尋找靈感來源的網站。不侷限於圖片，筆者也建議多閱讀網路上關於插畫業界的文章。外語能力好的朋友可常在插畫設計群組和各國插畫家與經紀人交流，免費獲取最新資訊；也可多上其它插畫家前輩教授的網路課程，美國的 Skillshare 是世界插畫、平面設計、授權、品牌等主題的線上課程平臺龍頭，採用平價會員制收費，有興趣者可以參考筆者的線上時尚水彩人像課程（www.skillshare.com）。

3 ── 成立互助會

插畫創作的過程是獨立的，但不一定是要孤獨的，可以找一些志氣相投的同行成立互助會。十年前，我在曼哈頓和兩位資深美國插畫家朋友創辦互助會（Support Group），固定每月第一個星期四在聯合廣場咖啡廳聚餐，除了分享新作品外，也討論各種業界相關的主題，大家互相切磋、一起成長進步。多年以來，已經累積五十多位不同風格、年齡、性別、國籍的成員，形成一個堅固的友誼與專業支持團體。

4 — 隨時記錄心情，蒐集圖案資料

畢卡索曾說過：「畫畫就是另一種寫日記的方式。」（Painting is just another way of keeping a diary.）請現在開始隨時帶著筆記本，準備好 iPad、智慧手機、相機，將生活中所發生的大小事、看到的有趣事物，全部記錄、拍下或畫下來，養成隨手速寫記錄的好習慣。遇到創作瓶頸期時，你常可以在過去隨手速寫記錄出來的心情筆記本裡面挖到寶呢！

我身邊許多業界前輩都保有這樣的習慣，甚至連英國時尚插畫天王傑森·布魯克斯（Jason Brooks）❿來紐約插畫協會演講時也秀給我們看他隨身草圖和文字記錄的筆記本。此外，在作品集內除了完成的作品外，我建議另放草圖筆記本（sketch），這樣不但能讓客戶參與你創造 logo 和插畫的想法過程，也可證明作品不是抄襲。當你學會隨時觀察身邊的人事物，才能培養對自己作品的敏感度，並把從生活中觀察到的人事物加入自己的插畫中。我知道聽起來很難，但是這本來就是需要長期累積的習慣，如同專家所建議，一個新的習慣需要三十天的持續執行，如果能養成習慣的話，其實是能夠樂在其中的。

5 —— 逛跳蚤市場和二手古董店

在快時尚的風潮下，大家對於美感這件事好像也更加隨性與從眾；如果想追求與眾不同，可以到二手市集和跳蚤市場逛逛，這裡總能找到兼具高獨特性和歷史性的好物。加上現在復古時尚復甦、環保意識抬頭，許多時裝設計師也紛紛開始在跳蚤市場尋找古董布料、衣物做為下一季設計系列的靈感來源，筆者就曾經在週日上西城的跳蚤市場看見邁可·寇斯（Michael Kors）本人在專心挑選維多利亞式的蕾絲呢！

6 —— 嘗試不同的主題和畫材

美國最大規模連鎖店之一 Blicks 美術行在紐約有許多家分店，我喜歡在教完課後在我們普瑞特曼哈頓校區附近的分店逛逛，看看有沒有什麼新玩意。店內不時有免費駐場藝術家現場示範不同畫材，上次為了介紹英國溫莎牛頓（Winsor&Newton）公司新上市的水性麥克筆產品，駐場藝術家用小張水彩紙教大家如何用麥克筆加上水打造出水彩效果，簡單幾筆就可以畫出栩栩如生的

玫瑰，非常有趣！筆者當下就買了一組，迫不期待把剛學的新玫瑰花畫法加入畫了一半的春季時尚水彩插畫中，果然有不同的新穎效果！不要侷限自己，不時放開心胸去嘗試新的畫材和主題，才能持續不斷創作的最好方法。

1. 跳蚤市場往往是藝術家的挖寶處。
2. 復古時尚當道，連時裝設計師都會在跳蚤市場尋找設計靈感。
3. Blick 美術行一角。

7—— 每日固定短時間作畫

就像舞者每天要拉筋暖身、鋼琴家每天要練琴的概念一樣，每日在可以負擔的短時間內隨手畫畫，且不用在意內容好壞。

拿我的著名的美國布料圖案設計師朋友珍妮佛‧奧金‧劉易斯（Jennifer Orkin Lewis）為例，近六十歲的她不論工作生活再忙，每天都固定留出三十分鐘用水彩在素描簿上畫畫，以畫她最愛的花卉圖案為主。連我們在德州一起參加三天 ICON 插畫研習會時，不管每天近六小時的緊湊學習課程多累人，回到飯店後她仍犧牲睡眠花半小時作畫。長久努力下苦工的結果是：她受到天王經紀人珍妮佛‧尼爾森（Jennifer Nelson）的親睞，簽約成旗下藝術家之一；每天持續上傳隨意作畫的圖片，也讓她累積數萬名粉絲，並受著名出版社邀請出書分享每日作畫過程。另外，她驚人產量的圖案設計也授權給凱特‧斯蓓（Kate Spade）時裝品牌公司，製作成布料、手機殼、文具、筆記本等商品。

Jennifer Orkin Lewis
www.augustwren.com

最好的創作品起源於夢想、熱情、和樂趣！專業插畫家一定都有交稿的壓力，但在創作的過程中請放輕鬆，別忘了享受畫畫的快樂。以玩樂放鬆的心情來畫一件作品，最後的成果一定會比較好，你的快樂會顯現在你的作品裡，讀者也都能感受得到。

將靈感發展為創作：頭飾藝術裝飾品設計師專訪

艾莉西亞·湯普森（Alycia Thompson）是筆者在紐約新銳創作家得主之一的聯展茶會中認識，喜愛時尚帽子的筆者，立刻被她的三件美麗鍍金頭飾插畫所吸引。她以純藝術角度創作獨一無二的作品，並將平面壓克力畫像中女人戴的精緻頭飾藝術裝飾品立體化，呈現出時尚不同的角度和深度。

她擁有肯塔基州路易斯維爾大學藝術學士學位，後於二〇一一年搬至紐約，並將於獲得哥倫比亞大學師範學院的藝術教師證照。就讀於紐約藝術學院期間認識了頭飾藝術後，她開始研究世界各地的時裝秀，也開始打

造時尚頭飾。

艾莉西亞的作品受到了大自然以及在城市周邊發掘的現有素材所啟發，創作靈感則來自文學和音樂，例如：在閱讀濟慈的詩歌詞文學作品後，她便能創造出一件頭飾。她也喜歡觀察流行趨勢，並觀摩其他人在走秀模特兒身上的衣服添加了些什麼新的裝飾元素。

她表示：「我的創作過程一直在進展演化中，我通常從一個能反映我想要描繪的概念設計開始。」她的設計過程是一點規劃加上很多直覺的創作，她會先有一個基本的想法，然後在城市中看看有什麼靈感。幸運的是，紐約有大量的材料可供選擇，她會不停實驗材料，看看它們能如何應用。在畫完設計草稿之後，她會從頭飾的骨架開始創作，它是由金屬絲網、金屬和石膏製成；之後將基座焊接在一起，並用布料覆蓋。她以不同的膠水和縫紉方式將基座黏在頭飾設計之下，再添加花朵等裝飾細節。

這些年來，艾莉西亞的頭飾設計已經逐漸發展成熟，並使用人造質材來代表大自然，例如：花草和蝴蝶等元素。最近她開始將頭飾設計更具普遍性，以便擴大頭飾設計消費者的範圍。她目前正在研發一種由回收星巴克咖啡杯材料製成的頭飾，將使用各種模型來實現這個目標，並將作品推廣到更多地方。

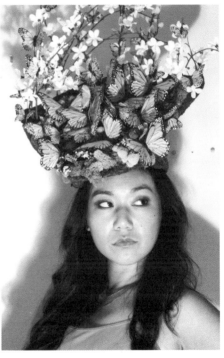

1. 筆者與艾莉西亞合照。
2. 艾莉西亞所創作的頭飾藝術裝飾品。

Alycia Thompson 個人網站

alyciathompson.com

1-5

進入時尚插畫領域 3：
如何準備作品集

在現代藝術設計領域中，插畫藝術的許多呈現方式都借鑑於繪畫藝術的表現技法，時尚插畫藝術則是時裝與繪畫的聯姻。

無論是對表現技法多樣性的探求，或是設計主題的深度和廣度，皆隨著網路和科技的發達而有巨大進展，百家爭鳴的風格展出更加獨特的藝術魅力。同時，插畫屬於商業藝術之一，要考慮到時下的流行趨勢、潮流、市場、顧客等因素，而不單是發揮個性創作的藝術作品。

美國的時尚插畫專業市場是全球業界高度關注的焦點，而且美國大眾早已養成欣賞插畫的習慣，時裝藝術市場也非常專業有規範，競爭相對激烈。作品集是學校教育最後一哩路，也是專業生涯的第一步。一套完整的系列時裝畫作品集，必須具備獨特性和個人風格才能在激烈競爭環境中脫穎而出，可說是進入職場的重要門票。新鮮人要有正確入行觀念又懂規則，敢「play」也要學習如何「display」！

打造夢幻作品集

傑出的作品集是個人繪畫實力的展示櫃，它能彰顯你的創作才華及專業知識，是插畫家的品牌代表。你要盡可能秀出最好的成品，同時也要學會分析哪些必須剔除出去，愈多未必表示愈好，這也是展現邏輯思維的樣本。你可以請老師或是資深前輩以客觀角度幫忙準備，以下幾點是打造夢幻作品集的重要因素：

1. **作品要有多樣性**：多樣的題材、素材、科技甚至是創造方法，都能夠彰顯你不怕嘗試的優點。不要被任何的風格限制住，秀出你的彈性和多元性，例如：用彩色作品配上一些黑白作品、手繪作品配上數位作品，都能增加你作品集的份量。

不過，雖然多樣性很重要，也不必為此去嘗試一些不擅長的素材，例如：如果你一點都不想畫水彩，就不要秀出為了作品集而畫的第一張水彩畫。

2. **所有的畫材媒介都可以納入畫作**：可以是短片、攝影、雕塑、3D作品、拼貼畫、電子圖像等，你可以選擇單一或混合畫材媒介。

3. **關於內容，先想想不該放些什麼**：最好放近期的作品才能秀出最佳效果，試著從最近兩到三年中的作品中來挑選。在歐美市場，客戶會普遍要求看十到二十件的作品，你提出的作品要先「夠質」，才能「夠量」；換而言之，不要因為客戶或學校要看很多作品，就湊數

量把所有作品放入，你應該要先挑最好的。

4. 將作品裱在單一色背景上：使用相同的白色、黑色或米色，不要用彩色的背景，它們會搶走你作品的光彩。

5. 將作品以主題或媒材分類並標註說明：設計作品應包含完整的創作靈感來源、草稿圖、設計調研過程、效果圖以及成品的照片。切記：重點特色一定要標明出來，編排要清楚明瞭，並要確定你每件作品，還有你的整個作品集本都清楚標上你的名字和聯絡方式。

6. 在主題上展現你的興趣：你的興趣關係到你未來要職場發展的領域，在未來的人生裡，不同的興趣也會改變你的工作方向。專注在某一領域是很好的，審查委員會能從你如何發展和專注於興趣上看出你的解決方案。我建議用不同的媒材來應用在你的興趣主題上。

8. 放你想從事方向的作品：讓潛在客戶知道你的能力到哪裡。例如，如果想替香奈兒服裝畫商業廣告畫，可以在作品集內放數張你自己替香奈兒量身創作的雜誌插畫廣告系列。

9. 所有專業插畫設計作品必須持續更新：對美的追求也永遠不要停止。作品集是個進化過程，出道多年的插畫家也往往會隨時代和潮流改變自己的繪畫風格。保持一貫品牌風格，但也要與時俱進、不斷加入新元素，永遠死守一個風格就容易被市場淘汰。

10. 展示你在設計上的演變過程：每件作品都要說明為哪位公司品牌而繪畫設計、設計的理念是什麼、賣給哪種消費族群，以及解決問題的方法。

11. **展現完整市場流程**：例如美國的 Chronicle Books 出版社會要求在作品集內加入市場定位分析、消費調查、技術分析、趨勢分析等過程。

12. **注意作品集擺放順序**：當作主打、最有自信的作品擺第一，第二放最後，第三在中間。

13. **不要直接放原稿，而是放輸出品**：不管插畫家採用傳統手繪或是電腦繪圖，配合當今的趨勢，都要學會如何將作品「數位化」。最後放在作品集的應該是經過掃描修改的輸出品，而不是原稿。記得在作品上覆蓋塑膠套，以保持作品的清潔，並保護它們在不斷翻閱後不被破壞。

14. **要有自己的作品集網站**：並在投稿的電子郵件中附上你的網址和 IG 帳戶。如果客戶對你的作品有興趣，可以直接透過連結瀏覽更多你的作品。

15. **弄清楚投稿規定**：在投稿以前上網看看不同公司的投稿規定，有些公司只與經紀人接洽，自行投稿可能有去無回。

16. **原創最重要**！一定要杜絕放抄襲和臨摹畫作，可以運用大師的作品為靈感來源，但必須要有自己原創的思路和技法。

如何針對插畫市場準備作品集？

插畫作品要能展現自己的風格和特色，但也要考量市場因素，要為每位應徵客戶量身定做作品集，針對不同的市場和公司需求有所修改：

1. 時尚插畫作品集：人物的臉部表情、五官、彩妝、髮型、衣服質料的呈現、姿態、整體的pose、不同場合時尚人物之間動作姿勢的描繪等，都是你要著重主打的要點。透過傳統和當代時尚插圖繪畫和形象塑造方法，在更廣泛的時尚場景下加入想像空間，多展現在不同姿

態下動感形體、體積感、顏色和紋理等要素以及在各類面料和褶皺的表達。

2. **童書繪本出版市場作品集**：著重動物、人物角色的造型，以及每個人物的表情、人物與動物之間的關係、角色在不同的場景間的互動非常重要。作品要能表現出插畫家如何描繪人體、姿勢、表情和動作，作品主題最好包括人物、動物、靜物和場景，角色一貫性也很重要。

很多章節書（chapter book）⓫的內頁採用的是黑白插圖，所以最好也放入一些黑白圖稿，如果自己同時也是繪本作者，也要將黑白分鏡圖放入其中。

3. **平面圖案設計作品集**：最好展現四到六個系列設計（collection），每一系列要有一到二幅主題大圖，配上四到六幅幾何或碎花附圖，並要畫出圖案使用於各項產品的示意圖，讓潛在客戶了解你所想如何運用這些圖案運用，並展現你對市場的瞭解度。

準備作品集三大重點
1. 製作優秀的作品系列
2. 選擇適合的作品呈現
3. 正確解讀客戶需求

審查小組在看什麼？

一般而言，審查小組或客戶會想從你的作品中看出你將立體物件轉為平面的能力，實際描繪生活、自畫像、風景或城市風貌比臨摹圖片要好得多。當你臨摹一幅照片時，其實你只做了一半工作；但如果你自己拍了這張照片，那就加入了一層你的「視覺觀」，而不是用別人現成的視角。如果可以，最好能直接現場寫生，實際觀察後所創造的作品能看出你的創造功力；對時尚插畫家而言現場人物寫生尤其重要。如果你無法實際看走秀，或有專業模特兒讓你現場作畫，可以請朋友或家人幫忙當模特兒，讓你在短時間內練習不同人物角度姿態的畫法。剛開始可能會很令人沮喪，但一旦投入精力，你會看到很巨大的「視覺觀」進步。自畫像也是一個非常好的作品範例，也會讓審查委員對你這個人有深刻印象，因為你就是自己畫中的最佳主角，隨時都在鏡中待命。

在審核申請人作品時，客戶看重的通常是申請者的好奇心、求知慾以及溝通能力，這是在美國普遍重視團隊合作的環境下必備的職業技術和技能。紮實的繪畫基礎毫無疑問會是一個加分項目，但作品集中表現出的視覺思維和令人印象深刻的視覺元素絕對也是重點所在。審核項目也包括作品的完整度、構思、解決方案、創意的廣度及思考的深度等。

關於申請插畫設計學校的作品集

不管各位有志於藝術設計之路的讀者，是想申請海外的藝術學校繼續進修，或是在國內唸完相關科系後進入職場，「作品集」都會是你離開學校前的最終點站，也是你職業生涯的起點，更是所有專業設計人必須持續更新和不斷維護的生涯作業。以下筆者針對有志申請到歐美國家留學的讀者們提出一些建議：

- 一般歐美著名學校作品集都至少要求三個系列；一個系列至少需要兩個月時間來完成，所以應該留六到九個月時間充分準備。

- 插畫系有別於其他專業，不會被某一特定的媒介限定。你的插畫作品可以用傳統手繪（素描、水彩、油畫、拼貼畫、雕塑、版畫……等）、用電腦數位畫，也可以結合二者創造出來。大多學校首先要求的是學生對插畫領域的認識與關注，並強調要有自己獨特的藝術見解。

- 用來申請插畫系的作品集中，除了主打的插畫系列作品，你可以再附上其他純藝術作品展現多元巧思；最好還可以附上平日手寫草稿和素描本，以展示靈感來源和創作過程，讓主考官看見你的作品集便能了解你的想法和個性，會大加分！

- 一般而言，在對於作品集的要求上，大學部偏向於天馬行空的設計，注重設計思想和理念；研究所著重於插畫專業的實踐（Illustration Practice），注重學員藝術和商業結合，整合研究和批判分析能力的培養。

求職時不可忽略的作品集資訊

如果是求職，作品集內要附上一面 A4 大小的履歷表，加入你的教育背景、專長、所屬專業組織、得獎項目、展出地點時間、所屬事業團體、志工服務、語言能力等特點，用以彰顯你與其他應徵者的的不同之處。這些都可能與雇主或徵才承辦人產生連結，因此請勿忽略。

建議除了大公司外，也試試中小企業和小型設計公司，好處是可以累積各方面的能力，了解企業裡各組織的運作與關係，並累積各式各樣的作品集，增加思考與創意的廣度。

COLUMN 1

紐約三大時尚插畫相關學校介紹

在日新月異的時裝市場趨勢中，服裝設計師經常要跨領域設計其他相關產品；其他產品類別的設計師也有可能同時進入服裝設計領域。專業學校開設許多不同領域的專業課程，學生要副修其他領域的科目，才能擴展工作求職機會；相對地，時裝插畫系也要跨領域學習其他相關科系的知識，為將來在業界的跨領域合作準備。除了插畫外，還包括：時裝設計、平面布料織品圖案設計、服裝史、時尚攝影、視覺傳達設計、圖像設計、互動媒體設計、時裝行銷與管理、文創產品行銷開發規劃、智慧財產權法律、時尚傳媒、時尚傳播和創意管理等專業課程。

服裝設計也是當今世界上潮流改變最快的設計行業之一，以每一季為期更新服裝設計風格和流行元素，而且是少數幾種必須仰賴趨勢和色彩預測的設計行業之一。因此筆者大學母校紐約流行設計學院（FIT）特別開創布料趨勢預測系（Fabric Styling）科系，內容不侷限在布料，而是整個設計市場。我的一些主修時裝設計和插畫科系朋友在學期間選修 Fabric Styling 課程，學習探索設計概念、趨勢研究、產品設計、專題企劃、主題靈感板（moodboard）⓬等，並對此市場產生興趣。

畢業後就職於趨勢預測公司，從事趨勢網站、時裝產品開發人員、時尚雜誌照片造型師，以及電影

和電視的服飾造型部門等工作；如果你有強烈的時尚感以及對色彩和圖像有極高敏銳度，想獲得在時尚行業就職以及和國際大品牌合作的機會，Fabric Styling 可能是你的選擇之一。

紐約是世界四大時尚之都之一，是領先全美時尚潮流的城市，全球各大品牌最新品也都在紐約曼哈頓旗艦店首輪推出。來此流行尖端之城求學或工作，所接觸到的資訊更是比一般城市來得迅速、完整。位於紐約的數所著名學院，孕育出不少舉世聞名的設計師和插畫藝術家，其中普瑞特藝術學院（Pratt Institute）、紐約流行設計學院（Fashion Institute of Technology）、帕森設計學院（Parsons School Of Design）並列為「三大藝術設計學院」，許多海外學子都遠道而來求學，以下為讀者介紹。

普瑞特藝術學院

Pratt Institute

www.pratt.edu

- 筆者任教的學校，歷史超過百年，是一所應用藝術型學校，以悠久的歷史與傳統為基礎，注重學術專業技術。大致可分成建築及藝術設計兩大類，共有五個學院，以建築、室內設計、工業設計、服裝設計等課程聞名世界。

- 時裝設計系以立體藝術創作為主。每年應屆畢業生設計走秀展校方大手筆租借於紐約時裝週實際舉辦地點舉行，邀請業界設計公司高級主管出席以及媒體報導，讓學生考察實際業界運作經驗以及在時裝業提高能見度。

- 筆者教授的時尚插畫課屬於「時尚媒體」系，屬於 Support Electives 選修的課程，每一學期研究生都可選修二或三種非本科的技術學習課程。大學部著重紮實繪圖和設計基

礎，目標在訓練學生跳脫匠氣和技師身分，而是以「藝術設計者」身分在業界站穩腳步。

- 插畫系注重整體視覺設計訓練，除了紮實手繪和電繪繪畫訓練外，也必須上字型學、平面設計、UI/UX 互動媒體、商業行銷等課程，與插畫和視覺設計產業接軌。其中最實用的是字型學課程，教授會請實際的業界客戶來學校為學生批判修改設計，以達到業界標準。

- 校方藉由「專業實習」（Professional Internship）提供非常多元的實習機會，也有許多與紐約著名設計公司和博物館的合作案，學生可自行挑選有興趣的領域申請實習。

紐約流行設計學院

Fashion Institute of Technology（FIT）

www.fitnyc.edu

- 筆者大學母校，建校七十多年歷史。注重學生的創造能力、設計靈感、理念，業界結合課程內容包括實作與獨特技巧和創意的訓練，專業實務性外，也注重學生的創造能力及設計理念。

- 屬於紐約州立公立大學 SUNY 系統，學費親民，分紐約州居民、美國居民、國際學生三種學費。

- 設有服裝織品布料圖書館供在校學生們使用，並設有世界級一流服裝織品博物館開放給大眾免費參觀。

- 和義大利米蘭理工大學和佛羅倫斯柏麗慕達時尚學院合作，服裝和插畫相關科系學生們有機會申請到獎學金前往米蘭或佛羅倫斯研讀時尚設計和藝術史。筆者大三時有幸申請

到全額獎學金前往佛羅倫斯就讀時尚插畫和西洋藝術史一學期。

- 大學插畫系四年，前兩年稱為 Lower Division，讓學生歷經兩年打基礎的過程學習插畫媒材和技術，並探索自己的志向，後兩年稱為 Upper Division，學生們可以開始選擇想要專修的科目領域，例如：童書繪本、動畫、醫療插畫等，筆者當年是主修時尚插畫。

- 2019 年被全球新聞和評論出版物《CEOWORLD》雜誌列為全球最優秀的時尚學院（資料來源：FIT 官方網站）。

帕森設計學院

Parsons School of Design（PSD）

www.parsons.edu

- 該校是實境節目《決戰時裝伸展臺》（Project Runway）節目中參賽者的工作室取景地，校園建築摩登，時尚感十足。

- 這所世界頂尖設計學院，匯集世界一流的師資與設備，國際學生的比例相當高，讓學生能在多元創意的環境中，激發出令人驚豔的設計，光是時裝設計系每年就有近三百位來自全球各國學生畢業。

- 校方有獨立而完整的企業設計案計劃，讓學生能體驗真實實業界市場中的設計流程實況，並不定期邀請業界著名設計師開設工作坊。

- 二○一八年秋季剛推出的紡織美術碩士課程，比起繪畫設計，更注重對紡織工業開創性和理論性，探索當地製作的材料、3D印刷輸出到科技布料面料，打破傳統技術和工藝之間的界限。畢業後可以從事時裝設計、布料設計、室內設計、紡織品趨勢預測等相關工作。

- 近年來時裝設計系和中國有密切的合作方案，紐約的華美協進社（China Institute）贊助舉辦年度 Parsons 中國學生時裝設計比賽，第一名得獎者除了優渥獎金外，另有到 Nichol Miller 設計公司實習的機會。

❶ 美國版《VOGUE》雜誌總編輯。

❷ Costume Institute Gala，簡稱 Met Gala、Met Ball，為時裝館籌集資金的年度慈善晚宴，有「時尚奧斯卡」之稱。

❸ 英國知名時裝設計師，素有「龐克教母」之稱。

❹ 英國搖滾樂團經理、時裝設計師、音樂家、創業家。知名英國龐克樂團「性手槍」和「紐約娃娃」的發起人。

❺ 日本知名時裝設計師，時尚品牌「Comme des Garçons」創辦人。

❻ 美國知名時尚雜誌，最早於一八六七年出版。

❼ Pantone（彩通），以開發、研究色彩聞名的權威性機構，主導世界色彩流行。

❽ 美國抽象表現主義代表性創作者，以滴畫聞名。

❾ 英國知名時尚插畫大師，作品常見於《VOGUE》等權威性時尚媒體及時尚精品品牌，如：Michael Kors 即與其合作推出限量聯名款。

❿ 英國著名插畫家，曾獲《VOGUE》插畫大獎，因接受過眾多的時裝類設計委託而在國際時尚圈極具盛名。

⓫ 面向七到九歲讀者的兒童讀物，通常是將故事分為短篇章節，以避免讀者的注意力不足以一次完成閱讀。不像繪本或圖畫書，章節書通常是以文章為主，插圖為輔。

⓬ 根據產品或主題的方向，將色彩、影像、實體素材等依創作者的情緒和想像拼貼在一起，可做為設計調性的參考。

時尚插畫家的
工作現場

PART 2

2-1

時尚插畫家和一般插畫家／設計師有什麼不同？

在網際網路盛行的現代社會，資訊交流愈來愈對等，跨行業合作能更有效率實現資源配置，也能創造出更符合時代所需的文化效益，時尚品牌與插畫藝術的合作亦是如此。時尚圈的工作除了大家所熟悉的設計師、彩妝師、造型師、攝影師、名模等，時尚插畫家（Fashion Illustrator）這個職業也不容忽視。

時尚插畫是介於藝術與時尚的結合，時尚插畫家和服裝設計師一樣，擁有強烈的自我風格、流行品味、繪畫的素養基礎，更要能捕捉時尚人物的美感和神韻，以自己獨特的方式快速詮釋，因此每位時尚插畫家運用的作畫媒材也截然不同。在紐約的頂尖時尚學校皆有時尚插畫相關科系，專門培養時尚插畫家，主要學習的課程有：人體素描、九頭身人體 pose、多種布料的畫法、布料的種類知識、布料圖形設計、色彩學、時裝史、插畫史、時裝流行趨勢、各種繪畫媒材等。

時尚插畫家和時裝設計師的工作區別

基本上，時尚插畫家和時裝設計師最大的的區別就是：時尚插畫家是以藝術表現的角度切入和呈現整體服裝的感覺，結合設計與時尚，創造出自我風格；時裝設計師則著重於服飾和布料本身的設計，除此之外的差別還有：

- 時尚插畫家大多是以個人工作室的形式自由接案。將設計師的服裝與意境及主題做一個結合，將穿著者的心態、情緒、生活背景、衣服和模特兒之間的比例表達出來。不只畫出服裝細節，還要表現出藝術層次，以及插畫家的繪圖風格。除服裝公司外，也會和廣告公關公司和書籍雜誌界跨業合作，屬於插畫行業的一種。

- 時裝設計師大多是全職受僱於服裝公司，除了設計繪製草圖外，也要會打版和做出實際的衣服。時裝設計師必須熟知布料的種類並能靈活運用，要畫服裝效果圖（fashioin sketch）呈現出服裝系列的概念和設計構思，並附上文字說明、貼上布料樣本（fabric swatch），標明使用材料、色彩、尺寸及處理方法。此外，還要構思品牌形象、分析流行趨勢、負責每季服裝商品企劃、布料規劃、款式設計、選擇布料和裝飾配件等大方向，繪畫技術不是最重要。時裝設計師同時也必須不時要上網看時裝秀和參加國際會展或逛時裝店，以掌握時尚潮流新趨勢，了解即將會流行甚麼類型、款式的衣料。

時尚插畫職涯發展

時尚插畫家最主要是以傳遞時尚訊息的服裝插圖畫為主，在歐美職場不同功能用途的商業運用分工相當細，以下是時尚插畫家從事的三大工作類別和市場：

1──創作型

這類工作屬於廣告公關行銷領域，著重藝術創作，薪資比較高，門檻相對也高。可從事的工作內容包括：

* 時尚風格報章雜誌和書籍封面內文插圖
* 流行時裝、彩妝、飾品產品廣告 DM 插圖
* 服裝品牌代言（比攝影更能增加品牌辨識度和親和力，成本也較低）
* 百貨公司代言（建立發展公司品牌專屬形象）

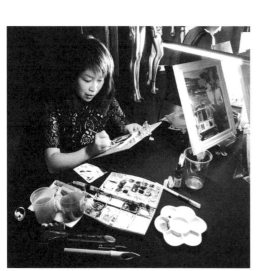

▲ 筆者在紐約時裝週現場速寫的工作情形。

- 於各類公關活動現場為來賓提供臨場人像速寫
- 在時裝週等場合為時尚品牌繪製出場的走秀華服

2 —— 實作型

這類型工作大多任職於服裝公司內部，著重正確性，並需要與服裝設計師和打樣師充分溝通，使其順利完成樣品製作。工作內容分為三大方向：

(1) 為服裝公司繪製服裝系列設計主題靈感板效果圖稿。初步發展下一季系列設計的大方向，用於向買家和廠商提案或內部討論，以便為成品下決定。

(2) 繪製服裝系列平面設計圖。將決定好要做出的衣服以手繪或電繪的方式畫出，以具體繪畫呈現衣服正反兩面、布料運用、版型剪裁、細節設計等設計師的概念，加上平面圖（flat）做為打版時的溝通模式。

(3) 替大型服裝預測公司繪製服裝預測（fashion forecast）書籍內的插畫。

3 ── 企業型

這類型工作屬於創業個體戶，從事的工作內容為：

- 創立自己的時尚插畫品牌，發展成一系列文創週邊商品，在實體店面或網路上銷售。
- 和知名時裝公司聯名合作，出售限量商品。例如：H&M 就不時和插畫大師或網紅插畫家合作出售限量潮T，吸引更多新的消費族群，同時也讓新銳插畫家們有更廣的發揮舞臺，快速打開國際知名度。

另一個值得一提的是「平面布料圖案設計師」（textile and surface pattern designer）這項工作。

它是介於時尚插畫和時裝設計之間的一項專業技術，在歐美時裝業界是很熱門的工作，有舉足輕重的地位。布料是時裝設計的基礎，布料圖案設計師除了設計、繪製圖案外，也必須對各種布料有深入的認識。選擇合適的布料非常重要，如果錯用布料製造衣服，就會影響衣服款式和舒適度；而布料圖案設計師的另一個主要工作就是按照時裝品牌提出的主題，挑選出相應的布料，再透過主題靈感板呈現出來，向時裝設計師推薦適合的布料。紐約流行設計學院（FIT）就有大學四年制的布料織品設計系，在業界非常著名。

和讀者們分享筆者最喜歡的私房英國平面圖案設計網站 Print&Pattern，除了服裝布料，也可用於壁紙、窗簾、床單等家居布料，或是包裝紙等紙類用品。除了有眾多創意十足的圖案設計外，網站上還有許多最新業界比賽求職的資訊和文章。

▲ 筆者的時尚文創週邊商品系列。

Print&Pattern
printpattern.blogspot.com

2-2

時尚插畫家
工作過程介紹

超越時裝界限

時裝畫就是設計師的符號，也是藝術家看流行世界的窗口。

如前一章節提到，時尚插畫家工作有二大方向：一是屬於廣告平面媒體設計領域，另一是在時裝公司內部，協助服裝設計部門繪製設計草稿、效果圖稿和最終服裝系列平面設計圖，在此過程中，時尚插畫家需要和服裝設計師及打版師充分溝通，對於想跨入服裝設計行業者或是剛起步的時尚插畫家來說，最好在入行前先了解時裝設計師們設計完整時裝系列的流程。

時裝系列設計流程

時裝系列設計不單只是簡單的設計和繪畫，而是有系統的商業產品策劃和執行，必須具備接收市場調查研究和潮流趨勢的敏感度，以及用設計和繪畫加以呈現的功力與才能。設計師

們同時也需要考慮到版型和剪裁技術應用、款式是否能做成成衣、是否能大量生產、是否能找到合適布料、製作出的成衣是否能達到想像中的效果等因素。大多數的時尚插畫家會參與的是製作主題靈感板、畫草圖和繪製設計款式圖這三個部分。以下介紹六項基本流程：

1 —— 前期市場調查研究與市場定位

所有商品產業最初的戰略方針就是市場調查研究。只有知道消費者需要什麼，才能創造出符合需求的商品，時裝也不例外，首先必須從市場調查研究著手來獲取靈感以及市場的定位和態度。設計師們需要調查研究的內容涵括三個方面：首先是國際市場潮流資訊，這些資訊能夠幫助設計師品牌永遠走到潮流前線，四大時裝週是國際潮流的風向標，也是設計師關注的重點；其次是目標市場的消費者需求資訊，這是最重要的調查研究部分；第三是品牌售後資訊，這些資訊能幫助設計師摒棄銷售不理想的設計，創作更容易為消費者所接受的作品。

整個時裝消費市場無比龐雜，即使是最知名的品牌與設計師，也不能同時滿足所有大眾的要求，針對某一市場進行設計相對務實。根據自身最擅長的領域，進行正確的市場定位，是商業設計邁向成功的第一步，系列設計作品不會憑空出現，最暢銷的設計總是與市場密切結合的。

2 —— 製作主題靈感板

設計師會根據市場調查研發分析結果，使用當季流行的顏色、材質、服裝輪廓、配件、髮型彩妝等資訊拼貼出豐富有創意的系列主題靈感板（英文稱為 Mood Board 或 Them Board）。為了呈現出完整的資訊，可以分別製作以色彩和靈感圖片為主（包括材料和款式）的靈感板，以及以流行要素為主的潮流應用板。製作主題靈感板最主要的目的是將設計理念做視覺化的呈現。

為了向受眾更加精準地傳達靈感概念，除了主題名稱，也可以加入一些具引導性的文字，字數不用太多，盡量簡潔清晰地向受眾陳述設計靈感來源、有哪些創新點、如何將概念應用到時尚設計中等即可。經過篩選的靈感圖片通常數量可觀，必須有條理地根據色彩和風格要素，選擇出具代表性的圖片，並通過縮放、裁切、拼貼等手法，將其有層次地添加到主題靈感板上。

3 —— 構思草圖

在這一步驟，服裝設計師會根據系列主題靈感板設計出大量的思維草圖，在經過公司內部討論或是向外界採購方簡報後篩選出最後需要的款式。這階段的時裝畫不用太考慮內在版型和製作技術問題，插畫家會以表達時裝的設計構思為主，儘可能發揮天馬行空的想像力來繪圖。

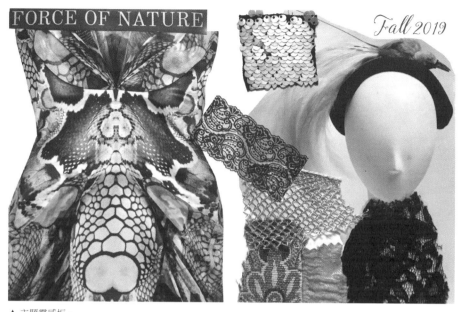

▲ 主題靈感板。

4 — 繪製設計款式圖

在公司決定最後製作的成衣式樣後，插畫家就必須根據服飾設計意圖正確畫出服裝內容，包括：結構比例、顏色、布料、印花圖等，並詳細描述設計元素。為了省時省力，時裝款式圖建議使用電腦繪製。

5 — 打版裁剪、尋找適合布料和織品

在此階段，設計師會請平面紙樣打版師傅製作樣版，用 CAD 電腦軟體或傳統手繪打版，搭配立體剪裁。為了成衣的最終效果，也會製作樣品。

6 —— 市場檢驗

成衣最終都要上市販賣，並受到市場的檢驗；因此對公司運作而言，商品有沒有創意不是最大問題，消費者買不買單才是關鍵！不管設計師多麼資深有名，都不等於銷量保證。時裝設計師必須要了解顧客群的消費習慣、有什麼樣的特殊要求，以及希望獲得哪些時尚滿足，才能設計出他們想要的款式，也才能夠在市場上獲得成功。

總之，服裝品牌公司內的設計流程，是一個有系統且具合作性的工程。只要待過就會知道：其實設計師真正用於設計上的時間和精力只佔了一部分，更多時候是需要和技術部門、銷售部門、商品部門及生產部門來回溝通。所以插畫家和設計師都需要具備良好的溝通能力，並要對每個環節都有完整的概念。

什麼是時裝系列？

- 完整的時裝系列是由一組服裝、一個品牌標籤，或設計師系列風格設計所組成。系列設計不會是由設計師一人獨立完成。

- 一個時裝設計師每年至少會發表兩次（春季和秋季）新款系列，通常在時裝週或時裝市場期間發表。

- 設計時裝系列時的第一要件是先決定設計什麼類型的衣服，才能決定正確的市場定位。例如：是女裝還是男裝？風格是休閒還是正式？

- 一組成熟時裝系列由少至五套，多至包括二十多套變化的單品所組成（上衣、褲子、裙子、T恤、襯衫、外套、洋裝等愈多種類愈好），滿足客戶「一站式」的購買需求。

2-3

如何吸收創意
再加以詮釋

時裝週（fashion week）是時裝產業自一九四八年起一年兩度的盛會，每次大約持續一週時間。各大小品牌都會在秀場中發表展示自家最新穎款式設計，主要目的是讓買家訂購以及公關廣告。世界各地都有時裝週，但影響最大的是四大時尚之都的四大時裝週（Big 4）：為期一個月，從紐約開始，接著是倫敦、米蘭、最後結束於巴黎的服裝接力賽。每座城市走秀展設計都有其獨特的風格與美感：紐約簡約現代，倫敦傳統與新鮮創意並重，米蘭是精湛的工藝聖殿，巴黎以高級典雅取勝。時裝週內又分為「女裝週」和「男裝週」，女裝週設計種類比較考究細緻，分為成衣設計（ready-to- ewar）和高級訂製（haute couture）。同時也以季節來分類，九月中有「春夏時裝週」，二月中是「秋冬時裝週」。

紐約是文化的熔爐，給人設計多元、用色前衛大膽的印象，特殊的風格也強烈地表現在紐約時裝界，吸引來自世界各地的

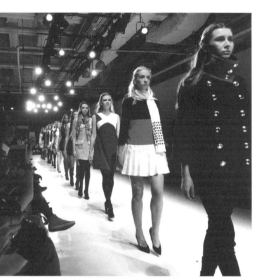

1. 紐約時裝週伸展臺走秀側拍。
2. 紐約時裝週模特兒街拍。

人前往此地朝聖。加上美國時裝委員會對時裝產業的積極推廣和兼容並蓄，許多海外設計師也來此深造及創立品牌，全球豐富的文化元素在此碰撞進並沉澱精煉。紐約時裝週是世界四大時裝週歷史最悠久的一個，也是四大時尚指標時裝週開跑第一站，每年吸引超過十二萬名國際時裝業界相關人士參加，全球頂尖設計師雲集。

老牌與新銳服裝設計師於紐約時裝週發表下一季最新系列作品，大量展現多元的搭配風格，每季時尚迷都等著關注各品牌的精彩設計。所有主秀聚集在下城的 Spring Studios 展示區，除了壓軸的男女服裝伸展走秀外，也有上百場大大小小時尚流行產業相關活動，例如：童裝秀、服裝飾品配件、珠寶、彩妝、髮型、造型發表會等。

除了舞臺區外，你也可以從街拍嗅到每季最新潮的風格指標。眾多時尚雜誌編輯、部落客、時尚攝影師們會駐守在秀場入口及街上，以便隨時捕捉入場明星、時尚名媛、模特兒、美麗嘉賓們的衣著穿搭配，讓一般大眾參考他們將街道變成伸展臺的前衛穿衣風格，以及找到下一季潮流趨勢的啟示。

長期以來，時裝週大都僅限業界人士入場，特別活動則只能透過受邀方式入場，不開放給大眾。除了秀場，許多品牌 After Party 也相當精彩，設計師本人也會出席和大眾互動交流，是認識時尚界人士的最佳時機。

當然，許多大明星也會被邀請為嘉賓，筆者就在上一季 Michael Kors 2019 春夏系列發表會時遇見妮可‧基嫚出席呢！

時尚插畫家在時裝週秀場的角色

1 —— 秀展期間品牌走秀插畫

在時尚和插畫界人脈的引薦之下，筆者有幸常受邀擔任伸展臺走秀插畫工作，公關公司都會特地安排我坐在第一排，以便現場作畫或拍照。一般走秀時間大約為三十到四十分鐘，我會先快速用鉛筆畫下幾副走秀草圖，回到工作室後再用國畫黑色墨水和西式透明水彩混合創作。我特別喜歡顏料和水之間的交互作用，用多層次的暈染效果勾勒出一件件出場走秀的華服，然後上傳至 IG 為時裝公司業主打廣告，宣傳最新設計系列。

這是種有趣且曝光度高的工作，透過插畫來將立體 3D 伸展臺的魅力轉譯至平面媒體，將走秀模特兒們的姿態吸收、內化後，再加以詮釋、創作，忠實呈現服飾品牌特色，但又同時保有插畫家本身的藝術繪畫風格。

1. 筆者在 Style Fashion Week 與速寫的來賓合照。
2. 筆者現場 15 分鐘人像插畫作品。

2 —— 臨場人像寫實畫

時裝週有時也會為現場的ＶＩＰ貴賓提供人像速寫的服務。筆者有多次在紐約時裝週、Style Fashion Week、紐約亞洲時裝秀（AsianInNY Fashion Show）、美國國家藝術俱樂部（National Arts Club）時裝秀等場合擔任駐場插畫家，為現場嘉賓速寫人像的經驗。平均一位來賓只有不到十五分鐘的作畫時間，數分鐘內幾筆就要勾勒出人物特徵和神態，這是一份十分挑戰插畫家功力、抗壓性和體力的工作，也可以說是一場水彩即興創作表演。有時主辦單位也會要求筆者用 iPad 繪製，畫完後直接 Email 給每位被畫者，以增加話題性。無論水彩或數位畫，我都會先抓住每位模特兒的神韻，捕捉瞬間的美。五官和臉型是現場插畫最重要的部分，以筆者的經驗而言，東方女性五官細緻也最難畫，所以我會注重於捕捉她們的眼神和髮型飾品等細節。這種快速現場人像畫重點不在畫得多像，而是要呈現被畫者的整體特色呈現。你可以將它當作公關活動，向來賓說明如果想要更完整細緻的時尚肖像畫，歡迎私下接洽詢價。

溫馨提醒各位躍躍欲試的新手插畫家朋友：臨場人像寫實畫除了是活動主辦單位廣告行銷的噱頭，同時也是插畫家宣傳自身品牌的良機。你自己就是最佳品牌代言人，還請穿著有時尚感且專業得體的服飾，但不用太華麗，以方便作畫為主；筆者喜歡穿著有質感的臺灣改良式旗袍，配上耀眼的珠寶和招牌時尚帽出席，讓大家知道我是臺裔美國人，除了加深印象還能為臺灣做外交，並且和

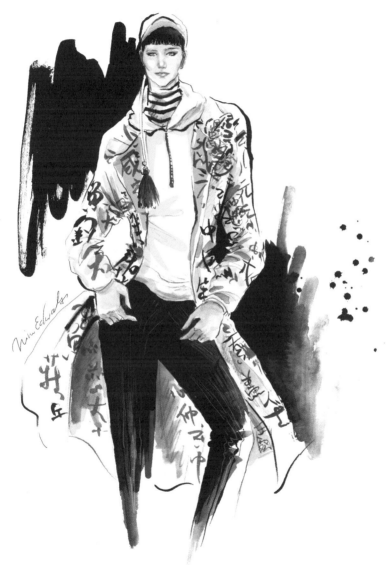

▲ 筆者為紐約時裝週故宮博物院時尚秀繪製的走秀插畫。

我筆下東西合璧的時尚作品相互輝映,一舉數得!當然,也能吸引不少媒體目光。

最後,別忘了將高品質的插畫名片和明信片帶在身邊,隨時送給潛在客戶,為自己品牌做最有效的自媒體宣傳!

2-4

藝術與商業的結合：
時尚插畫的應用案例

時尚不只來自單一面向，而是由當時社會的財力經濟、生活型態、政治因素、宗教信仰和藝術品味等組成。近代時裝在形式和精神表達上的多元化，也使得服裝插畫家不再拘泥以傳統的寫實風格表現方法，轉向表達主義及內在精神。換而言之，當今的服裝畫介於繪畫思維與設計潮派之間，並能同時在各種市場領域中交互運作。

當代時尚插畫藝術融合設計與時裝，品牌風格百花齊放，時尚畫的內涵也逐漸分化成兩大類型：一類是傳統型生產線上的設計師手稿，另一類則是結合商業行銷的廣告畫。時尚與藝術原本就密不可分，時尚插畫形式的出現和盛行，更是讓兩者的關係相互輝映，相輔相成。現在就讓我們改由商業的角度出發，透過幾位當代歐洲時尚插畫家的應用案例，剖析插畫家的生存之道；並學習他們如何將紙筆下的美麗插圖運用於不同市場，表現藝術與商業的結合。

案例一：高級百貨形象專屬插畫家／連鎖品牌商店產品授權

在過去的二十年裡，現居紐約的法國時尚插畫家伊扎克·列諾（IZAK ZENOU）已經成為全球最多產的時尚插畫家之一。他的法式幽默輕鬆的風格傳達了一種清新、優雅和迷人的日常都會生活景觀，無論是姐妹淘們的聚會、OL 在公園漫步，每幅插圖都擁有 Izak 式的樂觀自信世界觀！

他是紐約第五大道首屈一指的亨利·班道爾精品百貨（Henri Bendel）的視覺形象設計專屬插畫家。美國的高級大型百貨會僱用當紅時尚插畫家設定一些角色來做代言，就如同明星代言商品一樣。一般百貨公司大概兩到三年就會更換插畫家和品牌角色，但伊扎克所創作的「班道爾女孩」（Bendel Girl）插畫形象，成功擔任該百貨公司的品牌角色長達十五年！除了角色定位正確外，最主要也是因為他的作品本身魅力歷久不衰。他非常勇於嘗試新的主題和畫法，並深知商業廣告反應著市場需求。當初他從巴黎來到紐約發展時就曾調整畫風，在透明水彩上用暗褐色線條勾劃出人物，表現美式自信及人格特色。他也不定期被邀請到百貨公司現場繪製時尚肖像畫，只要消費超過一定金額就能成為他筆下的時尚美女。

除此之外，伊扎克也常與各種時尚生活品牌合作，包括 Celine 系列時尚圍巾，以及嬌蘭的限量版情人節香水包裝插圖。深具商業頭腦的他最近還和美國美妝連鎖店龍頭絲芙蘭（Sephora）合作，將他的時尚插畫延伸成一系列 IZAK 品牌化妝包和配件。

1

2

1. 伊扎克在亨利班 · 道爾百貨現場作畫。
2. 時尚插畫家伊扎克 · 列諾為亨利 · 班道爾精
品百貨設計品牌角色。

▲ 伊札克與美國美妝連鎖店龍頭 Sephora 的合作商品。

案例二：報章雜誌插圖／商業品牌廣告插畫／文創產品授權

西班牙鬼才時尚插畫家佐迪・拉班達（Jordi Labanda）以其獨特的不透明水彩風格而聞名。在他有著流動性線條的寫實畫作中，你可以窺見不同都會背景中的各種生活，被層層疊疊的多彩筆觸紮實地記錄了下來。他的畫風隨性寫意又帶點叛逆，幾筆就能勾勒出人物特徵和神態；這些看似大膽又隨性的人物，卻有能讓人過目不忘的獨特風格。

IZAK ZENOU
www.traffic-nyc.com/
portfolio/izak-zenou/

佐迪和其他的職業時尚插畫家不太一樣，他的插畫偏向藝術創作，善於運用大面積的色塊和鮮艷的色彩，以簡潔線條勾勒出時髦的裝飾主義風格。「我的的創作方向已經完全朝著可持續的純藝術領域發展，因此我希望繼續保持這種狀態工作。」佐迪在一次接受時尚媒體訪問時說道。他也透露周遭的人事物就像是賦予他靈感的催化劑，所以只要對某個人事物有強烈的作畫動機，他就會立刻用隨身攜帶的素描本記錄下來。

年輕又多才多藝的他還兼具書籍雜誌美編及內文編輯的身份，定期為世界指標性時尚和流行生活刊物（如：《哈潑時尚》等）撰稿，其插圖也常見於各大報章雜誌。

佐迪‧拉班達同時也是商業廣告插畫家，曾為LV、Moncler、Nissan、L'Oréal、ZARA、愛迪達、施華洛世奇等知名品牌手繪插畫。此外，他的時尚插圖也授權給各類日常用品，陪伴畫迷們度過充滿時尚藝術感的每一天！

Jordi Labanda
jordilabanda.com

案例三：時尚品牌服飾授權／時尚品牌視覺設計

對時裝敏感的你一定已經注意到：古馳（Gucci）這兩三年來掀起了復古、華麗、神祕怪誕的藝術風潮，這些辨識度極高的插畫均出自英國插畫家海倫‧唐妮（Helen Downie）之手。她在 IG 上的迅速竄紅引起了古馳創意總監注意，一躍成為古馳御用時尚插畫家，為品牌繪製靈感插畫。海倫的 IG 帳號是 @unskilledworker（沒有技能的工人），因為她從未受過正式繪畫訓練，全都是自學而成──在這之前，她是一位全職家庭主婦，在五十歲時因罹癌才決定拾起畫筆。

她從時尚圖片中汲取靈感創作，並從二〇一四年開始在時尚攝影師尼克‧奈特（Nick Knight）的 SHOWstudio 網站擔任插畫師，繪製二〇一五秋冬服裝造型圖。隔年，她繪製了英國設計師亞歷山大‧麥昆（Alexander McQueen）於倫敦維多利亞與艾伯特博物館（V&A - Victoria and Albert Museum）舉辦的《Savage Beauty》時尚展覽中著名的時裝作品，真正受到時尚界矚目。

海倫的畫通常都帶有天馬行空的想像，透露出一股獨特的詼諧諷刺性，在社群平臺上吸引數萬名粉絲固定追蹤。她畫的人物有著大頭大眼，共同特徵就是一雙不合比例、看起來楚楚可人的大眼睛，每個畫面都滲透出魔幻的愁緒，讓人不知不覺被吸引進入那充滿戲劇感的氛圍。她同時把夢幻風插畫連結時事，例如：多元成家、男女同志等，每一位出自她筆下的男女都帶著一抹憂傷又復古的氣息，彷彿不屬於這個時空，讓人一看到就難以忘懷。

近期古馳攜手海倫‧唐妮推出聯名系列，以Unskilled Worker的彩繪人物肖象和花卉圖案為主題，推出包含GG Marmont系列手袋、Ace系列球鞋、Princetown系列便鞋、手繪印花連身裙、插畫衣褲、絲巾、托特包等四十多款限量單品。在與古馳合作之後，她更迅速累積人氣，也大大提升國際知名度。

藝術的價值從來不被形式所限定，二○一七年，她火紅的系列插畫從衣服的授權伸展至紐約與米蘭的立體藝術牆（Gucci Art Wall），迅速成為時尚追捧者的打卡熱點，創造銷售佳績，再次證明插畫圖像對廣告的強大影響力！

Helen Downie
unskilledworker.co.uk

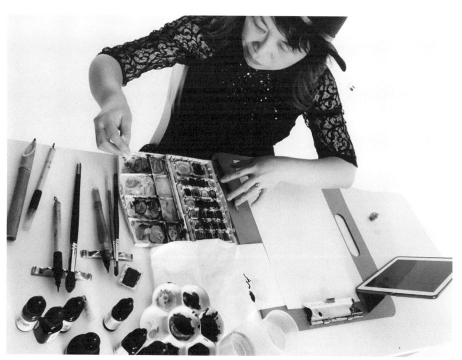

▲ 藝術的價值從來不被形式所限定，時尚插畫更是能融合藝術與商業。

2-5

知名歐美
時尚插畫家介紹

如同英國插畫家大衛·當頓曾經提出的見解：「人們常說高級訂製服已死，也說時尚插畫已死，但這兩者從來沒有退出過歷史舞臺，它們只是找到了另一條路走下去。」筆者在此精選幾位具有影響力的時尚插畫家進行介紹，做為時尚愛好者，他們的作品風格想入門時尚插畫的你絕對要知道！

經典大師

｜勒內·格魯瓦 René Gruau（1910-2004）｜

義大利插畫家，他以修長優雅的女性水彩畫風著名，是近代第一位將時尚插畫帶回廣告界的插畫家，也是二十世紀初期最偉大的插畫大師和先驅者。

戰後五〇年代末期，勒內成為克里斯汀·迪奧的御用品牌插畫家，他為迪奧繪製了多幅膾炙人口的宣傳畫，確立了迪奧早期的品牌形象。其中最為人知的是他在一九四七年為「迪奧

小姐〕（Miss Dior）香水繪製的一系列經典精美插畫。

果斷大膽的線條與明顯的色塊分割是勒內的個人特色所在。他喜愛使用黑色、白色、紅色，尤其偏愛紅色；因為紅色最能挑起人類原始感知的色彩，對消費者的目光具有強烈吸引力，並能產生與眾不同的效果。

安東尼奧‧洛佩斯茲 Antonio Lopez（1943-1987）

出生於波多黎各，被譽為當代天才時尚插畫家，在八〇年代再度將時尚插畫推向插畫史黃金期的時尚插畫之神。他的插畫作品經常出現在各大美國時尚雜誌和報章雜誌上，並被《紐約時報》稱為「八〇年代主要時尚插畫家」。

他曾就讀紐約流行設計學院（FIT）插畫系，可說是筆者的學長，在學時曾於女裝日報實習，將自己的藝術天賦應用於時尚雜誌；離開學校後任職於《紐約時報》。安東尼奧的服裝畫創作生涯從六〇年代跨越到八〇年代，風格也不斷變化：從早期大膽的黑色線條與色塊運用，到後期的水彩渲染，顯示出不斷努力精進的大師風範。他敏銳地掌握時代氣息，在出版雜誌界大放異彩。

René Gruau official website
www.gruaucollection.com

他本身是男同志，以畫男裝起家，結合服裝畫和人體構造的創造力和情感表現具有震撼人心的力量，兼具南美的熱情原始風格與紐約的別緻風情。在服裝產業正興起的二十年間，安東尼奧成為一個流行的符號，他的風格影響了二十世紀時尚插畫流行的脈動，並以時裝插畫家而非服裝設計師的身分成為時裝界的領導人物。

當代時尚插畫家

英國的大衛·當頓（David Downton）、傑森·布魯克斯（Jason Brooks）、美國的比爾·多諾萬（Bil Donovan）、澳洲的梅根·赫斯（Megan Hess）、奧地利的安雅·科羅恩克（Anja Kroencke）是當代時尚插畫家風格的領導者，以下簡單介紹其中兩位。

｜大衛 · 當頓 David Downton｜

英國時尚插畫家大衛·當頓近四十年來深具影響力，被英國時尚藝術

Antonio Lopez
FIT SPARC Digital 典藏作品

設計博物館——V&A 美術館評選為世界一百五十位最重要的藝術家之一。在成為插畫家前，他曾擔任凱文‧克萊（Calvin Klein）等多個時裝品牌的服裝設計師，使他能用服裝設計師訓練深刻詮釋服裝輪廓，且精準分辨布料剪裁細微的差異。他的畫風洗鍊極簡，擅長用水墨暈染呈現視覺效果，並巧妙使用大量的留白來製造光與陰影之間的比例平衡。這種虛實結合的手法，讓他筆下的人物顯得更加有靈性。

他最著名的是水彩人像插畫，並經常和全球巨星和名模合作，快速捕捉他們的神韻及動態，在下筆的一瞬間就抓住想要表達的感覺，並快速完成作品。

｜傑森‧布魯克斯 Jason Brook｜

享譽國際時尚圈的英國插畫家 Jason Brooks 曾在倫敦中央聖馬丁學院學習平面設計，並攻讀皇家藝術學院的插圖碩士學位。他在大學期間贏得了 Vogue Sotheby's Cecil Beaton Award 的殊榮，之後因為《VOGUE》及維珍大西洋航空公司雜誌畫內文插畫而聲名大噪，不斷獲邀與時尚品牌合作，為他的事業發展打開了大門。

David Downton 個人網站
www.daviddownton.com

網紅插畫家

他除了以伸展臺上的模特兒做為繪畫主題，更常帶著鉛筆、素描簿在世界各大城市中尋找靈感。建築插畫能力超強的他以巴黎、倫敦、紐約世界時尚大城為主題，出版一系列時尚圖文書；其中《倫敦，邊走邊畫》（London Sketchbook）一書更於獲得英國 V&A 博物館圖書插圖獎。有別於一般的時　插畫家只畫人物，他更擅長在插圖中結合生活中的實景，驚人的背景建築立體繪畫功力令人讚嘆！

筆者在他受紐約插畫協會邀請出席《紐約素描本（暫譯）》（New York Sketchbook）簽書會時曾有一面之緣。和他訪談時，他認為時尚插圖在社交媒體上的崛起，有助於推動加入此行業的年輕插畫家和品牌的合作機會；同時認為：繪畫中透露的情感訊息比照片更多，而且令人有更多的想像空間。他也希望將來有機會繪製《東京素描本》，用西方的繪畫風格表現東方時尚潮流元素，讓我們拭目以待吧！

Jason Brook 作品相關頁面
folioart.co.uk/illustrator/jason-brooks

Instagram（IG）除了是眾多文青用來記錄生活點滴的網路天地之外，也是專業藝術工作者，如：攝影師、插畫家、彩妝師、造型師、插畫家、服裝師們分享作品的自媒體平臺。以下向讀者分享三位目前 IG 上最火紅的年輕插畫家，趕快按下追蹤吧⋯

梅根・莫里森 Meagan Morrison（@travelwritedraw）

加拿大時裝插畫師和設計師梅根・莫里森的工作室設於紐約布魯克林，擅長為網頁和配飾等設計作品，現已是行業頗有影響力的時裝插畫師。她的插畫色彩豐富跳躍，壓克力原料筆下的時尚女郎簡約又不簡單，線條隨意流暢，配色大膽，時尚感十足！她創作主題以結合時尚和旅遊為主，營造一種令人嚮往的生活態度。

她不時和時裝品牌和零售店家合作，時常出席時尚品牌快閃店插畫活動；筆者曾在布魯克林二手時尚店活動中與她相見，也有不少紐約當地粉絲慕名前往。

凱莉・史密斯 Kelly Smith（@birdyandme）

年輕的凱莉是一位來自澳洲的鉛筆寫實派插畫家，主要從事時尚和美容插畫工作，根根分明的髮絲和逼真的人物表情令人讚嘆她的紮實繪畫功力！

她擁有澳洲塔斯馬尼亞大學的美術學士學位，主修攝影和平面設計。所使用的插畫方式主要是

傳統的手繪，大部分以黑白鉛筆完成，掃描成數位檔後再使用繪圖軟體調整及上色，並以花卉或實景元素構建出環繞的場景。精緻寫實的鉛筆插圖融合流行繽紛色彩，既柔美又現代。

她的合作客戶包括范倫鐵諾、亞曼尼、媚比琳等知名品牌，與《哈潑時尚》、《Vogue Australia》、《ELLE》等國際時尚雜誌。

一 凱蒂・羅德傑斯 Katie Rodgers（@paperfashion）一

來自亞特蘭大，現居紐約的時尚插畫家。凱蒂以招牌細膩人像線條，呈現出優雅流暢的手繪風格著名，為時尚雜誌爭相邀稿的插畫家。她以不透明水彩繪製出有著舞者般美妙姿態的人物，並加入亮片、金粉、指甲油等充滿少女感的元素，有趣、簡約且時尚。二〇一七年聖誕節，凱蒂・羅德傑斯特別為雅詩蘭黛限量聖誕禮盒設計一系列禮品圖騰，深受消費者喜愛。

她也在美國著名線上教學平臺 Skillshare 教授水彩和時尚插畫課程，掀起休閒繪畫風潮。其主要合作客戶有卡地亞、Diptyque Paris、雅詩蘭黛、Google、迪士尼等品牌公司及國際時尚雜誌等。

近來休閒時尚繪畫風潮崛起，時尚插畫躍上國際的藝術風潮，你感受到了嗎？時尚插畫是一門值得用一生來學習、欣賞與玩味的商業藝術，不管現在的你起點在哪裡、夢想在何方，只要對時尚和藝術抱持熱愛，隨時都可以加入時尚插畫的旅程。

COLUMN 2

數位時尚插畫──用平板與ＡＰＰ也能畫出時尚插畫

３Ｃ科技迅速發展後，數位插畫已不再是難以學習的小眾專業技術，插畫家有了新媒介之後，在插畫表現上也開創出新風格與新樣貌。這股不同於傳統手繪的數位風潮也影響了當代的藝術審美觀，更影響當代的時尚流行文化。近年來，文創的盛行也讓插畫家的地位大大提升，插畫漸漸跳脫出原有目的性與功能性，轉而有更多元化的應用，如：品牌授權、電玩角色、產品裝飾等。

而休閒繪畫的風行，也激發了許多人對繪圖的興趣。市面上紛紛推出各種新鮮好玩的繪圖App，操作簡易，可以讓沒有美術背景的大眾在智慧型手機和平板上輕易創作，並快速分享至社群網站，讓人人都可以是插畫家和設計師！

蘋果公司（Apple）也嗅到此商機，在二○一六年大舉宣傳新推出的 iPad Pro，主打「Apple 數位行動工作室」的概念，強調讓全世界的創作者們都能夠隨時隨地使用 iPad 進行數位創作，並讓想法能即刻在網路上共享。筆者有幸成為紐約第五大道 Apple Store 旗艦店第一位被邀請授課的插畫家，開設數位時尚插畫工作坊，創下該店學員出席率最高的紀錄之一。

有了方便好用的硬體，也要有功能強大的軟體支援。筆者最常用的 APP 有三個，以下分享它們的特色和功能：

分別是：Paper、Zen Brush、以及最近很受歡迎的 Procreate，以下分享它們的特色和功能：

繪圖ＡＰＰ推薦

Paper（FiftyThree, Inc.）

筆者第一個使用的繪圖 APP，簡易好用，適合新手入門。剛推出時十分流行，還推出了搭配的觸控筆（售價約 50 美元），可以 USB 充電。Paper 具備擬真的調色盤，使用者可以混合不同顏色，在調色盤倒入顏料後用手指調色；軟體內設素描筆、描圖筆、鉛筆、渲染水彩筆，可利用適當畫具來完成自己的創作或筆記。

我比較習慣將 Paper 當成電子筆記本，在裡頭設置不同需求和主題的繪圖筆記本，其中一本專門用來畫出想法概念圖，在工作上需要跟其他設計師溝通或是和客戶開會時，就將腦中想像的版面素描給對方看，強化溝通效率。只要利用內建的「Mix」功能，就能與他人共享彼此創作的草圖、素描、想法、設計，也能獲得對方的建議和修改，非常適合開

會討論時使用。

一功能介紹一

1. 支援繪製直線，滾筒筆刷可以大面積塗色

2. 可儲存多本畫冊，還可分門別類的收藏起來

3. 不只是繪圖工具，也是創意、靈感、設計、紀錄工具

4. 有很棒的創意繪圖「共享」社群

Zen Brush (P SOFTHOUSE Co., Ltd.)

Zen Brush 是一款模仿毛筆字和東方水墨繪畫的繪圖軟體，簡單好用，以其簡潔的功能受大眾歡迎。雖然只有紅黑兩色，但毛筆刷能夠模擬乾、正常、濕三種狀態，並能調節筆畫粗細、大小，也有多種畫質可供選擇，使用者可以輕鬆在平板上體驗寫書法的感覺。整體來說，這款 APP 在筆觸濃淡深淺的表現上相當寫實，底圖的多元樣式設計也相當有質感，不管是用來練字、繪製數位國畫或過年賀卡都別具風味。每當筆者使用這個 Zen Brush 寫出中文書法字，都相當深受美國學員歡迎！

一　功能介紹

1. 背景樣式模板可以選擇不同的紙張和背景顏色
2. 三種可用的墨跡底紋
3. 能選擇傳統宣紙來呈現出漸層重疊的色彩效果，如同真實的潑墨山水畫

Procreate (Savage Interactive Pty Ltd)

筆者目前心目中的繪圖 APP 首選，就是現在要鄭重推薦的「Procreate」。它是一款具有專業水準的繪圖模擬軟體，配合 iPad 的設置和多點觸摸感應功能，對於長期使用 Adobe Photoshop 的筆者而言，它就像是簡易版的 PS。比 APP 的流暢度、細膩度、擬真創意上都堪稱優質，模擬水彩畫的調色盤兼具質感和功能。

另外，我非常喜歡這個軟體的橡皮擦和塗抹工具，因為它具有和畫筆一樣的筆刷預設，畫畫的人都知道橡皮擦也是很好的繪畫工具，但有很多繪圖 APP 裡是沒有這項工具的。且在所有模擬水彩畫的軟體中，這款效果最好，喜愛水彩的朋友必試。你還能自由選擇紙張、畫筆大小、顏色等；從繪畫角度而言，稱得上是史上最強的繪畫軟體之一。

功能介紹

1. 介面極其簡單明瞭，所有的功能全部在主介面上

2. 模擬真實的畫布以及塗料、筆觸和質感，畫出來的筆觸效果堪比現實繪畫

3. 有粉蠟筆、彩色鉛筆、粉彩筆、簽字筆、馬克筆和橡皮擦等各種畫筆，以及橡皮、海綿、紙擦等作畫輔助工具

4. 圖層工具和 Photoshop 一樣強大，有調整透明度、高斯模糊、銳化等功能

5. 具備高解析度錄影功能，可將創作過程完整記錄下來

數位插畫優勢

在電腦和 3C 科技快速發展之下，藝術數位化的風潮也造成了插畫表現的衝擊，以數位媒介完成的創作成為了當代藝術流行表現的一種主流，無可否認，數位插畫有許多傳統創作所沒有的優勢，包括：強大的特效表現、3D 的立體效果，並能省傳統繪畫準備畫材與調色麻煩、修改困難等問題，讓創作者能在短時間和小空間內同時使用不同的媒材；並可利用網

◀ 筆者在 Apple Store 教導民眾如何用
iPad 畫出時尚插畫。

路和世界各地團隊合作，提高能見度和生產力。

然而，以創作者的角度來說，再神奇的軟體特效、再炫的模擬畫材，都無法取代人性手繪的溫暖——真實握著畫筆、觸摸畫布、上色塗料時的滿足，以及傳統手繪的獨特性。最後提醒大家：數位軟體也和水彩一樣是一種媒材，使用者必須具備紮實的繪畫基礎才能將其運用得當，畫出打動人心的藝術作品！

▲ Procreate APP 現場 demo 插畫。

| 1 | 2 |

1. 筆者以 Procreate APP 現場 demo 的人物肖像。
2. 筆者以 Paper by 53 APP 現場 demo 的時尚插畫。

Storytelling：
從創意到品牌經營

PART 3

3-1

品牌建立
Branding

品牌定義和價值

前星巴克 CEO 霍華・舒茲（Howard Schultz）被譽為「咖啡界的賈伯斯」，他對品牌定義有此名言：「如果人們相信他們與一家公司分享相同的價值觀，他們就會忠於此品牌。」（If people believe they share values with a company, they will stay loyal to the brand.）

然而，什麼是品牌？

品牌是公司名稱、歷史、使命聲譽、屬性、包裝、價位、廣告方式等無形和有形元素的總和，透過公司具有一致主題的廣告活動，在市場中建立差異化的存在，吸引並保留忠誠的消費者和客戶；簡而言之，品牌就是對客戶的承諾，它預告消費者對公司的產品和服務的期望，並與競爭對手區分開來成為消費者更好的選擇。一家公司的品牌特色是標榜大膽前衛和創新特立？還是保守穩固可靠（Apple vs. IBM）？公司產品是高成本、高質量，還是低成本、高價值的選擇（Chanel vs.

H＆M）？

品牌塑造是任何企業（大型或小型、零售或 B2B、個人工作室）最重要的面向之一，有效的品牌戰略使你在競爭激烈的市場中佔據主導地位，但「品牌」究竟是什麼呢？它如何影響你我這樣的小型文創企業和個人插畫工作室？

定義你的品牌

設定品牌就像是一次商業自我探索之旅，這是耗時和不斷演變的過程，在開始之前請先問問自己以下的問題：

- 公司的內容和精神是什麼？
- 你的產品或服務有哪些特性和長處？
- 你希望客戶與貴公司合作的項目內容是什麼？
- 你希望消費者對公司的定位印象是什麼？
- 你的消費者和潛在客戶對你公司的產品或服務有何期待？

當你了解鎖定當前和潛在客戶的消費需求、習慣和期望，就可以針對他們的需求定義你的品牌和建立相對的價值。因為消費者有慾望，所以相應的品牌有價值，那價值又是什麼呢？一個品牌有兩種價值，即「慾望價值」及「定位價值」：

1──慾望價值

當消費者對某種品牌有慾望，這品牌即有了價值。「慾望價值」指的是消費者心中對特定品牌的一種擁有的慾望，例如：大多女性都想要擁有一個 LV 包包，以彰顯自己的品味和地位。

2──定位價值

提到益智積木玩具，一般大眾第一個聯想到的就是樂高，這就是「定位價值」，也就是品牌與消費者心中的定位連結而產生的價值。定位價值是靠許多綜合因素形成的，例如：擴展產品層次的品牌知名度、美感度以及產品的特點、質量，也包括售前、售中、售後服務等。

如何為品牌建立價值

強勢品牌通常具有五大特徵：

第一：品牌滿足基本需求，它傳達了消費者渴望的益處。例如：咖啡就想到星巴克，3C產品就聯想到 Apple。

第二：品牌的建立和核心消費者生活相對應、與時俱進。例如：在聖誕節推出聖誕餐具和裝飾品，春天推出粉彩色系列商品等。

第三：品牌有些面向要不斷求新求變，但有些面向要保持原狀持續性。創新變化和持續性之間的平衡要保持良好，讓現有消費者和客戶有熟悉感，新的變化則可以吸引新的族群。

第四：品牌的定位要正確，和相似市場競爭對手有同質性和差異性。尤其是文創商品，要顧慮到市場需求又要在同中求異，表現品牌和商品與眾不同的特徵以及個性。

第五：要長期持續的改進修正和維護品牌形象，不斷的增強開發品牌商品多項選擇性。

對自由接案插畫家和個人文創工作室而言，發展品牌時除了鎖定市場和消費者（高級 vs. 平價市場）、自己生產商品或委託專業廠商製作外，也要打造一個響亮有吸引力的品牌標誌，以增加品牌的識別性，讓消費者過目不忘。下面將進一步說明品牌標誌的設計原則。

品牌標誌設計原則

一個品牌的視覺印象，反映了品牌的特質及特性，這些元素給人的印象和聯想，就是我們常說的「風格」。以設計師和插畫家來說，個人獨特風格決定了品牌的價值，而這獨特醒目的形象建立在品牌的平面形象視覺設計上，品牌標誌（logo）即是其中之一。

品牌標誌（logo）最能夠引發人們對品牌的產品和服務屬性的聯想，每家公司行號不分大小都需要一個 logo，也都需要一位平面設計師和插畫家設計出一個經得起時代考驗又令人過目難忘的 logo，這是建立品牌形象時的當務之急。logo 既要與企業形象、產品特徵有所連結，又要體現新穎的構思、別出心裁的視覺風格。由於品牌標誌的設計受到營銷原則、創意原則、價格原則等各方面的規範，簡單一個字型或圖案已遠不能滿足品牌發展的需求了。

如果我們將世界眾多知名品牌的標誌放在一起，便能找到一些共同的特點，這些特點正是它們成功的因素。以下筆者以幾家大家熟悉的公司為例，想要為自己的授權品牌或工作室設計一個亮眼 logo 的讀者可以參考以下原則：

1
——簡潔明瞭

在資訊發達的社會中，品牌多如牛毛，消費者不會特意去記憶某一個品牌，只有風格獨特和簡約品牌標誌才能留在人們腦海中，並能快速被找出來。花費的辨認時間愈短，就代表標誌的獨特性愈強。

2 ── 運用相應字體

Logo 字體首先要表現品牌精神，其次要表現個性，與其它同類品牌形成強烈區別；而且字型要容易辨認，不能讓消費者自行猜測。

例如：食品品牌多用明快流暢的字體，以表現食品帶給人的美味與快樂；美妝品牌多用纖細秀麗的字體，以表現女性的秀美；高科技品牌多用銳利、穩重的字體，以展現其技術與實用性。

3 ── 適當色彩運用

色彩會有不同的含義、給人不同的聯想，也適用於不同的產品。你所使用的色彩應該要符合你的品牌標識，也必須決定什麼樣的顏色組合最能代表你的企業精神。

例如：時尚授權女王安娜蘇（Anna Sui）便是運用色彩的佼佼者。紫、紅、黑色是其最擅長運用的三種顏色，「紫色」也是ANNA SUI品牌主要的象徵，傳達出其品牌神祕高雅的特色。

4 — 關聯性圖像

傑出的品牌標誌都成功地使用圖像，例如：Apple的蘋果，Nike的旋風勾勾。看圖能說故事，獨特的圖像或圖片能將品牌的標誌活化，讓公司形象一目了然，並立即與其服務內容和品牌做連結。無論使用一個或多個圖像，都要確保和你公司背景相關，增加關聯性。

例如：大家熟悉的星巴克綠色美人魚logo，其圖像概念來自北歐民間美人魚故事。最初的設計是用插畫風格以及棕色代表咖啡店，後因環保意識抬頭、公司大小和政策的改變，才逐漸演變至如今舉世熟悉的綠色簡約設計。

5 —— 視覺傳達一致性

Logo 是品牌的基礎，公司所有的網站、包裝和平面宣傳等視覺識別設計（corporate identity）都應具備一致性，以正確傳達公司的品牌精神。

品牌標誌設計的禁忌

如果你志在打入世界市場，品牌標誌設計過程中有一些值得注意的地方：

1 —— 避免雷同

品牌標誌主要的功能之一就是用以區別於其他產品或服務，如果在設計標誌時與其他企業公司或插畫工作室有雷同之處，將會大大減弱品牌標誌的識別性能。

2 —— 大小修正

有些 logo 可以完美運用在大型戶外廣告看板上，但是縮小用在產品或名片上時卻容易失真而不易辨認，讓原有的設計精神蕩然無存。因此在標誌設計中，要注意因放大或縮小所引起的變形和改變。

3 —— 各國文化禁忌

跨國公司在設計品牌標誌時必須考慮到產品行銷國對色彩的偏好和禁忌。例如：在華人社會，紅色代表喜氣和幸運；但在許多西方國家則代表熱情和危險。

3-2

品牌推廣
Promotion

建立品牌宣傳策略

對插畫家和個人工作室來說，品牌推廣也是十分重要，隨著網路平臺的興起翻轉了整個文創市場的操作流程。在過去，插畫家大多是先累積作品，然後投稿到不同廠商尋求授權機會，或是自資開發如文具、生活雜貨、禮品等文創產品在零售店販賣才能曝光，開始慢慢累積知名度，現在只要有圖像作品和創作力，立即就可透過網路平臺和社群媒體發表新作商品，或是在Society6.com等網路設計製造平臺開設線上商店，一有新作品隨時隨地免費上傳，不但很快就能觸及廣大民眾、匯集人氣，同時沒有囤貨的問題，這種拜科技所賜所帶來的「速度」、「便利」與「商機」是之前所沒有的。網路經濟也改寫了整個授權市場運作邏輯，提供一個絕佳發揮舞臺，授權範圍也較為廣泛，創作者可延伸多元觸角開發更多國際授權的可能性，讓海外市場也開始有機會認識臺灣創作者，紛紛尋求授權合作的機會。

隨著自媒體的盛行和國際商機的多元化和簡易化，相對地

競爭也更加激烈，品牌的獨特性也就格外重要。建議創作者要更重視經營品牌宣傳和創意行銷，在風格調性上要保持一致，不時充實內容；以下是不分公司大小三種最普遍的品牌策略宣傳，它們必須要相輔相成、同時重疊進行，並且也會因為公司不同階段的成長而有短期性、中期性、長期性不同時段的宣傳功能：

1 ——短期性策略

這個階段注重直接和客戶聯繫以洽詢接案機會，包括：寄宣傳卡片、參加比賽、在專業雜誌和年鑑刊登廣告、參與聯展、經營粉絲專頁、公開分享作品等自我推銷；接著是面談、展示作品集、合約收費談判、簽約等流程。

2 ——中期性策略

著重與合作過的客戶或廠商保持聯繫，加深客戶對自己的專業印象，培養長期合作的熟客。

這時期要維持和客戶的互動，例如：一年寄三至四次新作宣傳明信片或個展邀請函；但也不能太頻繁，以免被對方認為是頭痛人物而留下負面印象。

3 —— 長期性策略

提升整體品牌形象即是屬於長期性策略。雖然不一定直接有立竿見影的效益，但如果逐步增加品牌名氣，就能在未來提升收費標準。

開發圖像授權市場

「圖像授權」是當今品牌推廣和市場行銷最有效力的方式之一。過去的品牌授權方式是以廣告行銷合作為主，透過插畫風格與創意打造品牌形象；如今，隨著個人插畫品牌和文創市場漸受大眾重視，目前的主流轉向聯名合作（co-branding），例如：知名時尚插畫家安東尼奧‧洛佩茲就曾於彩妝品牌 M.A.C 合作推出限定聯名彩妝。

無論是插畫、角色設計、攝影、漫畫、時裝、珠寶等任何視覺藝術作品，創作者都應該在最一開始時就針對市場和品牌進行解析，包含：公司核心精神、品牌內容、圖像特色、角色個性等都要分析清楚。當你完全瞭解自己的

品牌定位和作品風格後，才有辦法從單純製造藝術授權商品，發展成跨國界、跨領域、跨品項的連環操作。關於品牌授權的更多細節，將會在第四章〈文創授權：流行藝術新商機〉中詳述。

3-3

平臺：
Platform
如何讓自己被看見

創作者如何經營人際網路

網路自媒體具有個性化、普及化、簡易化、門檻低、即時傳播、交互性強等優點，只要能上網，世界上每個人都可以利用網路來傳遞想要表達的觀點，構建出自己的社交網絡。社群網路是大眾展現自我、表現風格的最佳舞臺，當然也是求職者的重要工具。

全球徵才承辦人大都會透過社群網路篩選求職者的專業背景，很多公司也會搜尋社群網路，以證實求職者的資格或決定他們是否適合公司文化。更重要的是，許多徵才承辦人會因為應徵者的不佳網路聲譽與負面社群媒體活動，而考慮排除這位應徵者。雇主對求職者的第一印象已不限於履歷、作品集或面試等方式，他們通常能夠利用社群網路對求職者有更深入的認識；善用 LinkedIn、Instagram、Facebook、Twitter 等社群平臺已經是求職者必備的條件。

然而，數位平臺雖然便利，但也不能完全取代傳統人際社

交，尤其插畫設計是屬於「人性化」的服務產業，所謂「見面三分情」中西皆然，「face-to-face」的溫度和信任度不是線上訊息所能取代。此章節將就數位平臺經營（以 Instagram 為例）和傳統人際社交兩大部分著墨。

數位平臺經營

Instagram（IG）是以圖像為主的社群平臺，使用者可以快速瀏覽圖片找到資訊，因此廣受視覺創作者和藝術愛好者歡迎。愈來愈多插畫家、服裝設計師、攝影師、服裝設計師、珠寶設計師、彩妝造型師等視覺藝術家，會利用 IG 分享自己的作品、服務，甚至是創作過程。許多藝術總監和插畫買家喜歡在 IG 上尋找新的合作創作者，大廠商和公司也會關注 IG 插畫家的瀏覽人數，主動邀請合作對象，如被 Gucci 挖掘的英國素人插畫家海倫‧唐妮（Helen Downie）就是一個為人津津樂道的例子（可參照上一章中〈藝術與商業的結合：時尚插畫的應用案例〉一節）。

IG 非常方便有效，是自我宣傳的媒介、和見過面的潛在客維繫連結的工具，更是展現創作者個性和品牌故事的平臺。許多藝術總監在看了插畫家的專業作品集網站了解整體創作風格後，會再瀏覽 IG 來深入瞭解這位創作者。你可以在 IG 加上一些生動的個人故事以及創作過程，讓它

更有溫度。

筆者在上過相關課程、研讀許多相關資料後，加上自己的實際觀察，整理出以下幾點小訣竅供大家參考：

1 ── 釐清使用 IG 的目的

首先最重要的一步就是釐清你為什麼要用 IG，以及你鎖定的觀眾。對的觀眾比點擊人數重要，搞清楚你的受眾是誰也非常重要，因為這會決定你要用什麼樣的力氣說話、用什麼語言發文；如果中文和英文受眾都是你想吸引的目標，那麼或許可以同時使用兩種語言發文，並將兩種語言隔開。例如：我有位手工甜點烘培師朋友的帳號內容是有關她工作室所研發的甜點，除了臺灣以外，她也希望觸及全球一般大眾、美食評論家、美食雜誌等，所以英文程度不錯的她都用中、英雙語發文，成功吸引臺灣、日本甚至遠至義大利的客戶下單訂製客製化生日蛋糕和聖誕甜點，達到相當有效的廣告效果！

2 ── 高品質的照片

請記住：IG 是一個以分享圖片為主的平臺，所以照片的品質非常重要。你可以直接在 IG 上修照片，或使用 Snapseed 等修圖軟體——但請不要過度使用濾鏡功能，否則看起來會很不自然。

你可以用親切專業的個人照來當大頭照，讓觀眾認識拍下這些照片／創作這些內容的人是誰，當然也可以使用插畫風格的自畫像。

3—簡潔的個人介紹

一段好的個人介紹，要用簡潔文字總結你的帳號及服務內容，以專業和個性化方式陳述表達，並附上 Email、個人網站或粉絲專頁網址，讓有興趣的客戶或廠商可以直接連結。如果有什麼特別的宣傳活動，也可以將連結附上。

4—只貼專業作品

以作品集為主的帳號要盡量保持一致性，最好只貼插畫作品或創作過程、工作室、靈感來源相關圖文。別隨意夾雜美食或毛小孩的照片，否則會搞混整體帳號想向粉絲和潛在客戶表達的內容，而且失去專業性。

5——善用主題標籤

主題標籤（tag）是個非常有用的工具，能夠讓世界各個角落的使用者輕易找到你的圖片。你應選用適合你的理想觀眾，並上傳內容相應的標籤。許多年輕的臺灣 IG 或臉書使用者有一個很有趣的現象，那就是喜歡用過度個性化的主題標籤（例如：很長的句子），目的似乎是想受到矚目；但其實這樣做並不會幫助不認識你的客戶找到你刊登的內容。所以，如果你的目標是想用主題標籤推廣作品，讓多一點人看到你的內容、增加粉絲，並連結許多世界各地用 IG 來傳達創作理念的朋友，建議使用有大方向的標籤，例如：「#art」、「#licensing」、「#illustration」、「#style」等；但前提是禮尚往來，要是有人關注你，最好要關注回去。

多觀察和你性質相仿的 IG 帳號所用的不同標籤，如想查看一個主題標籤是否熱門，可以在 IG 上輸入這個標籤，看看有多少張照片出現；如有上百萬張的話就把它歸類為非常搶手，並加入你的主題標籤系列。每一篇發文主題標籤上限是 30 個，可以盡量用完，多多益善。

6 ── 在固定時間上傳新作品，讓人有所期待

發文時間很重要，雖然世界各地有不同時差，但基本上瀏覽人數週末比平日多，精彩的圖文建議盡量留在週末發布。

7 ── 善用 IG 的互動性保持聯繫

筆者多年來在紐約參加許多專業 Networking ❶ 的活動，以往都是互相交換名片後再回家建檔，現在大家則是現場直接在手機上追蹤彼此的 IG 帳號，對方的作品以及服務性質一目瞭然，非常快速方便；不過如果是重要的潛在客戶，我還是會將印刷精美的名片給對方，增加印象。

8 ── 追蹤值得分享的群組與追蹤者

多追蹤所參與的任何一個校友團體、社區組織或專業工會團體。當他人瀏覽你的個人檔案時，或許能從中找到引發對話的共同興趣，加深可能的連結。

人際社交經營

人脈就是資源，拓展自己的人脈，在人生某些時刻總會產生重要的影響；即使是朋友圈或點頭之交的鄰居，未來都有可能成為你職場中的貴人。以現今的工作型態，想讓職涯更上一層樓，認識「對的人」是重點所在；認識對的業界人士以及和他們維持良好互動關係，可能就和你具備哪些專業能力一樣重要。在此與大家分享幾個拓展人脈小祕訣，只要善加運用，就能打造如虎添翼的人際網絡：

1 —— 整理並拓展目前的人際網絡

檢視周邊每一位家人、朋友、同事、前同事、合作廠商、臉書上面的點頭之交，他們都有可能成為你的職涯資產。不妨問問他們是否認識某個領域或某家公司的相關聯絡人，以及是否能代為引薦。

2 —— 讓別人認識你

為了強化自己的能見度，可以成立部落格或ＦＢ粉絲頁展現專長，積極參與業界活動和座談會等專業場合，讓你有機會自我引薦。以重點化的方式列出至少五項你擅長的專業技能，並以優先順序排列。

3 ── 參與社交，展現專業

為了提高人際網絡的品質，你首先要增加人脈的基數。認識新朋友最好的辦法，就是加入和你職涯目標相稱的專業社團和工會組織團體。

4 ── 參加客戶的各種活動

在合作客戶舉辦的社交活動中，通常也會聚集許多潛在客戶，建議在這些場合中把握拓展人脈的好機會。此外，不時出現在曾合作客戶常出席的專業，可以很自然地維繫關係，保持自己在客戶心中的專業感。紐約的藝術總監協會（Art Directors Club）會不定期舉辦演講和座談會，更是潛在客戶的聚集場所，筆者就曾因為出席某次已故時裝設計師凱特・絲蓓（Kate Spade）的演說而認識她，獲得面試機會呢！

5 ── 成為別人的貴人

筆者母親從小就叮嚀我：幫助別人，就是幫助自己；要先付出，才能期望獲得。多年來，我發現這道理其實在中外職場皆可適用；與其被動地指望對方替你牽線，不如先打好「人情」關係，主動為對方介紹一些合適的人脈，例如：打聽客戶近期是否有需要攝影師、設計師等，並為其引薦優良的對象，為雙方帶來好處。如此當你需要幫忙時，對方也會更有意願提供協助。只要能夠建立正向的人脈交流循環，就能回饋到自己身上。

6 ── 平常就要交際

一般人常常等到跳槽和求職的時候才開始社交，但即使你滿意目前的工作，平常也應該持續經營人際關係。尤其是自由接案者或個人工作室，記得三不五時和合作過的客戶、上司或同事交流。

節慶時可寄張溫馨卡片（自己畫的作品更好），或是分享符合對方專業領域的文章，突顯自己對客戶的了解並常保自己在客戶心中的印象，不要等到需要幫助才聯絡。

7 —— 保持動態消息

如有新的作品展覽或相關業界活動，可以邀請過去的客戶、上司或同事出席，讓他們知道你在業界的最新動態，在需要他們的推薦或建議的時候，才有人脈可以運用。

8 —— 有意義的推薦

主動推薦過去合作夥伴和現在使用的廠商，並以同樣方式尋求背書。在美國不管從事何種行業，都非常重視專業推薦；雇主也會仔細向推薦人尋求實際確認，而不只是表面形式。

好的工作競爭非常激烈，因此一定要學會如何向潛在雇主推銷自己，這是求職過程中最重要的技能之一。求職者應將其視為獲取專注的重要驅動力，讓自己有最大的優勢獲得面試和展示作品集的機會，甚至取得聘雇合約。只要懂得應用這運用以上八招絕技，就能幫助你從眾多應徵者中脫穎而出！

3-4

如何主動尋求
合作對象

當個主動出擊的創意工作者

如同上一章節所述，現在不是閉門造車、悶頭畫畫的時代，如何成功地自我宣傳是自由接案插畫家在漫長創作職涯中必須擁有的技能。商業和藝術可以和諧共存，但許多創作者即使意識到這點仍抓不到要領，不知道該如何開啟機會之門。

歐美自由接案插畫家們最普遍的打知名度方式有：寄送作品明信片、使用經紀公司、參加比賽、在插畫家年鑑和業界專業雜誌上刊登廣告、參加業界活動、參與聯展、經營粉絲專頁、參與專業國際藝術家社團社群網站、公開分享作品等途徑。

筆者十多年前開始在美國自由接案，剛開始時並沒有經紀人。當時我已有六年多廣告設計公司和時裝公司平面設計部的全職工作經驗，充分了解市場流程，也累積了一些人脈的基礎。我一開始先和以前工作過的客戶合作，同時積極寄送明信片推廣自己的插畫作品，並在接案之餘畫些自己想畫的東西。

二〇一四年，我開設了一個 FB 粉絲專頁，純粹是想有個小天

◀ 筆者的時尚插畫
周邊商品於紐約流
行設計學院（FIT）
的禮品店販售。

地與大家分享我的塗鴉，並在線上與其他世界各地插畫家及授權文創工作者們交流。經過幾年，在我累積了一定的作品後，許多網友們希望我能開設網路商店，好購買我的時尚插畫周邊商品；所以我便在價位偏高但品質不錯的 Society6 網路商店（www.society6. com）開店，也在母校紐約流行設計學院（FIT）的禮品店實際販售自己的商品；雖然利潤不高，但也為我的品牌打了有效的廣告。後來則由專業經紀公司代理，接下許多美國國際大出版公司和報章雜誌的封面和內頁插圖案子，也將插畫和平面設計圖片授權給美國知名連鎖量販店 Target。

近幾年，筆者的事業中心專注在教學，也經由我在普瑞特藝術學院（Pratt Institut）研究所學生的介紹進入紐約時裝週，有了現場速寫人像畫的機會。因作品受到大家歡迎，所以一直有機會和時裝品牌合作，已經比較不需要像早期一樣忙著寄明信片推廣作品；不過在聖誕節時，我還是會固定寄送自己畫的時尚聖誕卡給過去的客戶繼續聯繫關係。

品牌推廣和人脈經營必須長期持續進行，筆者以自身經驗提供以下幾個有效的具體技巧與訣竅供讀者參考：

1——寄送作品明信片

這是歐美視覺藝術家主要的行銷方法，將作品印成明信片寄給各大出版社和潛在客戶。筆者建議一年內大約寄送三次，可以季節或節慶做為主題（例如：春天就寄一些花朵主題的畫，冬天就特製聖誕或冬天主題的圖案等）。常見的卡片大小為 4×6 或 5×7 英吋；但也可以設計與眾不同的尺寸或形狀來加深印象。

上：作品明信片範例。
下：筆者的作品明信片。

2 —— 經紀人

雇用專業經紀公司的好處，除了能省去和客戶交涉合約及進行商業談判的精力，也比較有管道接觸到大公司的案件，以及更多元類型的工作。美國的插畫市場分得很細，許多大出版社和廣告公司也只透過經紀人來尋找合作對象。然而，有經紀公司代理並不保證能有穩定客源，還是要自己持續推廣插畫品牌，以免將來和經紀人解除代理關係後不知道如何接案，而且過去合作過的客戶只認識經紀人不認識你，也無法直接和他們聯繫得到案子（關於經紀公司的代理細節，將會於第四章〈美國授權商業模式與文創經紀〉一節中詳述。）。

3 —— 參加業界秀展（Trade show）

秀展（Trade show）是直接認識潛在客戶、了解業界趨勢以及其他同行在進行什麼案件的最佳平臺。筆者有幸住在紐約曼哈頓，這裡一年四季皆不斷舉辦世界級的秀展，加上普瑞特藝術學院的教授身分，讓我能夠常常帶學生前往現場，讓他們了解業界的最新文創產品和設計資訊，以及參加展內的一些工作坊、講座和研討會，汲取第一手資訊。

不過，許多秀展僅開放專業人士參觀，攤位承租費用也非常昂貴，以 SURTEX 授權展❷而言，

三天的租金就要四千美元左右，還不包括參展的場布、作品本身和宣傳品的印刷、飛機票、旅館和吃住費用等。如果只是去看展，入場門票也不便宜，SURTEX 授權展需要五百美元，Coterie ❸ 成衣展則是專門給高級的買家下訂單，非業界人士入場費要一千五百美元！如果無法參展或觀展，退而求其次的方法是在網路上蒐集參展公司和代理商的名稱，在網路上搜尋這些公司的商品；如果和你的品牌契合，就可以直接在網路上聯繫投稿。

4 —— 聘請專業藝術顧問推薦

在美國有專業的藝術顧問（art consultant）一職，其中許多人本身就是插畫家、文創工作室或是經紀人起家。他們在業界工作多年，有豐富經驗，能給予新進的插畫家專業建議。藝術顧問一小時的諮詢費用約為一百至兩百五十美元，雖然並不便宜，但這是有必要的投資。他們會建議你的插畫應該注重什麼風格，以及你可以擴展什麼市場和客戶，並會推薦可以嘗試的潛在客戶。筆者本身也有提供藝術顧問的服務。藝術顧問常會用 Email、電話或是 Skype、臉書視訊等方式和藝術家溝通。以下介紹筆者認識推薦的美國超人氣藝術顧問供有需求的讀者參考：

過亞洲插畫協會舉辦之《亞洲插畫年度大賞》徵稿。

版的畫冊上刊登自己的創作，推廣自己的作品和知名度。臺灣則有《亞洲插畫年鑑》，每年皆會透

《Picture book》是美國一本讓插畫家們曝光的付費廣告年鑑畫冊，每個人都可以付費在每年出

5 —— 在插畫家年鑑登廣告

- Ronnie Walter

 http://ronniewalterart.com/

- Jennifer Nelson Artists, Inc.

 www.jennifer-nelson-artists.com

- Lilla Rogers Studio

 https://lillarogers.com/

6 ── 參加比賽

建議在學時代開始就多參加一些插畫設計競賽，得獎後除了增加曝光率、贏得榮譽和獎金外，還可以了解自己的實力與程度，並累積多樣的作品集、訓練團隊的合作模式。參加設計競爭還有另一個好處，那就是找到你的插畫定位。

以下是幾項世界最著名的插畫比賽：

【美國】

- Society of Illustrators Annual Competition
 www.soicompetitions.org

- The 3x3 International Illustration Show
 https://3x3mag.com/shows/faq

- CA Illustration Competition
 www.commarts.com/competition/2019-illustration

- World Gallery Of Cartoons

http://www.osten.mk/en/world-gallery-of-cartoons/

【英國】

- World Illustration Awards（AOI）

https://theaoi.com/awards/

- V&A Illustration Awards

https://www.vam.ac.uk/info/va-illustration-awards#2018

- Derwent Art Prize

https://www.derwent-artprize.com/

- Clairvoyants International Illustration Competition

http://www.wydawnictwodwiesiostry.pl/clairvoyants_2018/

客戶如何尋找合作插畫家

美國公司分工很細，許多大廣告公司有專門尋找插畫家和攝影師的部門，他們會因公司性質和大小而有不同的職稱。以下根據產業簡單列出：

【出版界】

- 藝術總監（Art Director）
- 創意總監（Creative Director）
- 編輯（Editor）
- 藝術經紀人（Art Agent）
- 書籍外包商（Book Packager）

【廣告授權界】

- 藝術買家（Art Buyer）

- 銷售部門經理（Marketing Manager）

- 設計部門經理（Creative Manager）

以出版社來說，成人書籍的封面和內文插畫是不同的部門，對想合作的插畫家要求也大大不同；他們通常會從經紀公司、網站、插畫家毛遂自薦的作品集樣本和宣傳明信片中尋找適合人選。

在網際網路還不發達的時候，插畫家們必須親送或是郵寄作品集送至出版社，紐約有些大的報章雜誌和書籍出版社會有指定的日期和時間（例如：每個月第一個星期三下午一到四點），讓插畫家們將作品集交至出版社供編輯們審閱，隔天早上取回。如果出版社對插畫家的作品有興趣，就會聯絡請他來面試。現在有了網路後方便許多，出版社只要上網就能瀏覽各國插畫家作品，美國許多出版社不僅與本土插畫家合作，也將觸角延伸到世界各地。因此，多暸解臺灣以外的出版社和廣告公司運作流程是當務之急，對打進國際市場及開拓個人插畫設計事業絕對有幫助。

最後，除了精進繪畫專業技術之外，也提醒各位讀者要培養好基本英文書寫及會話能力，有時候國外的客戶或經紀人會希望透過電話或視訊會議溝通交談；美國職場尤其注重團隊夥伴之間的互動和默契，良好的溝通能為彼此省下不少時間，維持更順暢、更有效率的工作流程。

品牌「快閃店」的行銷策略與手法

「快閃店」的由來與盛行

「快閃店」零售（Pop-up Retail）又稱為「快閃式」零售店（Flash Retailing），指某個品牌在某個定點開設一間臨時性期間限定商店。等限定時間到期，這間短期商店便會拆除，或移師到下一個定點。這種零售概念早在一九九九年始於美國洛杉磯，現在已遍布世界各地。

「快閃店」最常運用於新興服裝和玩具品牌，以展覽式的形態銷售限量時尚精品，在全球各大城市短期營業，成功引起注意和創造話題。一些國際大品牌也開始跟進，採用這種創意行銷模式為特定設計師或限量商品打造「限定」快閃店。

此銷售方式帶來價值五百億美元的龐大商機，在全球二〇一八年開始的零售不景氣期間，快閃店的零售業卻一直蒸蒸日上。其行銷手法五花八門，不論是個人工作室、文創新品牌或國際時尚名牌，都必須不斷推出能夠吸引消費者的新企劃，才能快速跟進變化多端的消費市場。

快閃店之所以會吸引人的另一個的原因在於：一些城市並沒有設立該品牌的商店，該品牌或許

短期之內也沒有計劃要在當地設點，但是他們可以透過快閃店的概念，一些尚未設點的品牌可以提早讓當地的消費者體驗商品，測試市場反應；如果反應不錯，就可以計劃未來在此城市設點銷售。

而對時尚愛好者來說，快閃店更是一個能快速體驗各種流行商品的平臺。

「快閃店」的三種類型

1
——網路文創商店實體化

這種快閃店模式以網路個人文創工作室品牌為主。他們在線上原本就累積眾多鐵粉，便採用網路商店實體化合租快閃店面的行銷模式來試水溫，讓更多當地消費者認識新品牌，以最低成本測試市場接受度。這種方式能在短時間內達到驚人的業績，小小的販賣空間，單日營業額卻能達到一般專櫃的好幾倍！

Etsy 網路商店平臺目前是世界最大的線上原創手工藝品銷售網站，不同於 Amazon、eBay 的經營模式，它以販售創意品和復古商品為主要大宗，交易的商品包括：插畫作品、攝影作品、服飾、

珠寶、玩具、家居生活雜貨等，在這個充斥著連鎖商店和零售中心的時代，獨一無二的手工製品依然有著巨大的市場，

拜網路之賜，世界各國的人都可以在 Etsy 網站開店，銷售自己的手工藝品；其中也包含許多已經具有龐大影響力和號召力的手工藝品設計師和插畫家們。

以 Etsy 網路文創品結合紐約 Artists & Fleas 文創市集實體商店為例，Artists & Fleas 於十多年前創立於紐約曼哈頓，現於皇后區和布魯克林區都有分店，以提倡當地藝術家駐場為賣點。即使都是身處紐約的創作者，也會因為地理環境和客源不同而各有特色。相較於大型商場販賣的「一致性」商品，Artists & Fleas 文創市集商場負責人精心挑選別出心裁的 Etsy 品牌攤位入駐，其中以藝術重地及觀光客源為主的蘇活區（SOHO）和雀兒喜市集（Chelsa Market）地段最受歡迎，也是紐約文青們最愛的私藏景點。攤位租金相對高，因此店家流動性高，消費者的選擇也更多元化。

- **Etsy 網路文創商店網站**

 https://www.etsy.com/

- **Artists & Fleas 文創市集網站**

 https://www.artistsandfleas.com/

Verrier Handcrafted 文創設計師品牌故事

如果你在紐約兩大最潮的雀兒喜市集和蘇活區的 Artists & Fleas 文創店內逛，一定不會錯過一間亮晶晶的時尚文具禮品店「Verrier Handcrafted」。在這兩大以觀光客源和紐約文青為主的黃金地段天價租金攤位內持續經營數年，魅力不減。

Verrier Handcrafted 是一家位於紐約聯合廣場的創意工作室，專門製作有特色的文創產品，插畫中的年輕女孩們紛紛穿上香奈兒和普拉達等名牌，配上時下年輕人喜愛的無厘頭金句。這些文創商品是來自於紐約時裝設計師艾希莉・維利亞（Ashleigh Verrier）之手，其插畫特色是流利黑色線條配上簡約色調，加上手工貼上閃閃發光金粉呈現立體感，創作主題以所熟悉的紐約和時尚為主。店內販賣的商品由手繪風格卡片、海報、筆記本、月曆等紙類印刷品，延伸至托特背包、化妝包、胸針、手機殼小物等。

艾希莉畢業於紐約著名帕森設計學院，畢業時獲得年度設計師獎殊榮。後創立 Verrier Fashion 高級時裝品牌，在美日皆深受歡迎，也定期被邀請參與紐約時裝週走秀活動，事業一帆風順。創業數年後，她為自己的婚禮設計婚紗禮服，也順便親自手繪設計了創意婚禮請柬，驚豔所有來賓。隨後她的許多時裝客戶開始要求訂

▲ 位於 Artists & Fleas 文創市集內的 Verrier Handcrafted 文創設計師品牌櫃位。

購她的手繪時裝設計複製畫，也接到不少婚禮邀請卡設計訂單。艾希莉很快意識到她可以將自己對時尚的熱情和才華延伸至服裝外的藝術文創界，便構思出 Verrier Handcrafted 手作品牌。

她使用 giclee 墨水和高品質紙張印刷，所有物品都標榜紐約製造。每張紙類印刷品上的金粉都是手工貼上，因此商品單價很高，一張卡片大約十美元；但創立五年以來人氣居高不下，深受年輕族群歡迎。她不是插畫本科出身，但本身有時裝設計的天份和訓練，加上時尚產業內累積的人脈、對流行趨勢的了解，以及善用商業行銷團隊專門負責業務，都促使了她的成功。這讓我們學習到：只要商品有特色並找出特定市場，自然會有忠實追隨族群，擁有自己的一片天地。

Artists & Fleas 文創市集

2——知名品牌節省開店成本並刺激銷售

已經非常知名的 UNIQLO、Nike 等以年輕潮流消費者為主的世界品牌，不時會以季節性、限量性、地點不定性、營業時間壓縮等組合，營造出令人興奮的全新體驗，用以炒熱宣傳話題、挑起消費者的購買慾和購物衝動。各品牌為了節省開店成本並刺激銷售，紛紛短期租用現有店面，爾後更發展出不限定店面的形式，運用非傳統媒介展示新品，並使用方便移動的大型貨車、貨櫃等等，大幅提高快閃店的行動力與視覺設計的多元性。以下舉幾個例子：

- **案例一**：日本平價成衣品牌龍頭 UNIQLO 在二〇一三年進軍紐約，將兩個貨櫃改成零售商店，直接運至紐約市區的空地營業，以快閃限量的方式成功引起紐約廣大民眾的購買慾和話題。

- **案例二**：日本設計師川久保玲（Rei Kawakubo）和丈夫兼事業夥伴阿德里安·越飛（Adrian Joffe）共同擁有的 COMME des GARÇONS 品牌，早於二〇〇四年就在世界各地四十多個城市推出了一系列的快閃店販售商品。不同於大都會精華地段的高級店面，而 COMME des GARÇONS 設立的所有快閃店都選在文青愛逛的另類場所，如舊書店和文創市集等地點。

3── 昂貴國際名牌加深消費者品牌印象

第一線國際精品名牌與特定設計師聯名的限量版商品，也會以快閃限量的方式炒熱宣傳話題，壓低店租與裝潢成本。他們用藝術與時尚結合的店面設計型態，提供限量稀有的款式，並在世界大城巡迴展出，刺激當地時裝迷嘗鮮的衝動。以其限時、免費又好玩成為效益極高的新穎吸睛行銷手法。

- **案例一：**慶祝二○一七年愛馬仕（Hermès）的絲巾誕生八十周年，愛馬仕先後在法國史特拉斯堡、荷蘭阿姆斯特丹、德國慕尼黑以及日本京都、美國紐約等國際大城舉行「Hermèsmatic Pop-Up Store」時尚之都限定展覽。現場佈置了洗衣機、等候區域座椅，甚至連洗衣粉都用愛馬仕經典的橙色，參觀者可以 DIY 印自己的絲巾，體驗品牌的染色技術。

- **案例二：**路易斯・威登（Louis Vuitton，LV）為配合宣傳二○一七年底以品牌的發現、探索、詮釋永恆為主題的免費時尚旅遊特展「Volez, Voguez, Voyagez – Louis Vuitton」，於二○一八一月開始在紐約數區開設快閃店，每一個地點都鼓勵參觀者打卡。此番限定店設計靈感來自於展出品牌經典的旅行硬箱，以巨型的 LV 縮寫 monogram 大旅行箱做為店舖主體，搭配耀眼和充滿動感的螢光橙色，以及灰色 monogram 主視覺。店內大量採用充滿未來感的透明和金屬貨架，與當季時裝設計細節相呼應。

❶ 指拓展及經營人際網絡的活動，是美國的一種
　文化。
❷ 每年於紐約舉行的全球性 B2B 原創藝術與設計
　授權展，僅開放業界人士參加。
❸ 美國紐約國際服裝，配飾及鞋展，每年於紐約
　賈維茨會展中心舉辦。

文創授權：
流行藝術新商機

PART 4

4-1

淺談 「文創授權」

臺灣大眾所熟悉的新興產業「文創產業」是「文化創意產業」的簡稱，是將「文化產業」（Cultural Industries）與「創意產業」（Creative Industries）結合成一體，在歐美國家已經開發流行近半世紀。尤其在經濟領先的歐洲國家，創意相關行業佔就業總人口高達三成；以美國而言，整個創意產業的薪酬佔全美所有產業薪酬近一半，相當於製造業和服務業薪酬的總和。

由此可見，文化創意相關產業對全球經濟影響力是相當廣泛的。

簡單來說，「文創產業」就是將無價抽象的「文化」和「創意」，轉化成有價實體的「商品」與「服務」，這期間需要中介者媒合文化人及創意人，串連原創者、經紀人、授權商、通路商等單位跨界加值應用，建立「一源多用」（one source multi-use）的授權文創產業鏈。全球文創授權商機已達近兩千億的產值，加上網路的普及和自媒體的盛行，讓所有人都可以是「創意製造者（creative maker）」，只要單一素材多元應用發

揮得當，無形的創意就可以轉變成實體商品，進而發展出巨大的商業價值。

基於智慧財產權（Intellectual Property，簡稱 IP），每一種權利來源（包括：文物典藏品、藝術品、影音圖文著作、電影、戲劇、動畫、遊戲、品牌）都有不同面向的談判策略，藝術創作者應學習和了解如何在創作、經紀中介和市場三面向取得多贏的局面。一般來說，完美的藝術原作市場跟授權市場大約是一比三的比例，也就是如果原作市場是一，授權衍生出來的商品的市場則是三。

授權的基本概念

「藝術授權」是授予藝術原創者指定的出版商和製造商權利，在特定的產品上複製創作者的作品，以換取雙方同意的費用或版稅。這是以文化藝術創作成的無形資產為基礎，建立在授權與被授權人權利許可關係之上的市場交易行為。以下是授權的基本概念：

- **授權人（licensor）**：依據授權條款提供著作之個人或單位。
- **被授權人（licensee）**：依據授權條款被授予權利的一方。
- **授權合約（license agreement）**：授權合約之條款允許被授權者重製、散布、傳輸以及修改其著作❶。

基本藝術授權合約條款

1 授權許可

2 所有授權的藝術作品名稱

3 所有授權的藝術作品會生產於那些特定類型的產品上

4 商品質量

5 授權的產品將會販賣的國家、地區、語言、年限

6 標籤（labeling）：在出售的每一件授權產品標明藝術創作者版權聲明。例如：

©2019 Nina Edwards

7 被許可方提供的保證及產品責任保險

8 合約終止日期

9 專用權：獨家或非獨家授權，一般來說獨家的版稅會比非獨家授權高

10 在設定的期間內，廠商會將藝術創作者授權的產品推出市場（生產和銷售），否則廠商將放棄藝術使用權的權利

11 破產、違約等情形：如果廠商公司不遵守任何合約條款或公司破產，藝術創作者可以取消協議

12 廠商公司付與藝術創作者的預付款不能因銷售多少而從中扣除，並會加付藝術創作者版稅

13 付款時間表：月付、季付、或年付，歐美授權很多以季付為主

14 存貨處理

15 無法執行合約的原因

16 合約終止或續約通知

17 不允許合資企業

18 被授權方不得自行轉讓、授權於第三方

19 授權方的所有權及權利的保護

20 退稿費

4-2

插畫作品的
授權與應用

插畫作品和純美術創作最大的不同在於：它將美學與日常生活連結，並且擔任傳遞資訊的功能，因此需要同時兼顧實用和美觀性，再經由書籍、報章雜誌、商品、廣告、網路等媒介深入到大眾生活。插畫作品的授權範圍非常廣泛，插畫家們藉由多元的創作主題、不同媒材工具，將作品應用於禮品、文具、動畫、遊戲動漫、繪本、刊物插畫、商品圖案、家居飾品、壁飾藝術等廣大文創市場，以多元、活潑及生活化的方式呈現在大眾面前。

簡單來說，圖像授權就是一種品牌和風格塑造的過程，插畫家將平面作品延伸成為實體產品滲透結合於日常生活各層面，讓「生活藝術化，藝術生活化」，在繁忙生活中添加美學養分，同時讓圖像創作者本身延伸出更多的舞臺和收入。文創授權創作者要顧及將客戶要求的形象、氛圍、市場需求、品牌價值、市場定位，兼顧創作與市場的平衡點，將圖像變成現代藝術。

在網路時代，「數位圖檔」授權也是常見的授權方式之一。

全球最大的美國圖庫公司蓋帝圖像（Getty Images）❷這種數位

圖檔銀行，即存有數千萬張由專業畫家和攝影師創作的影像與插畫，從倫敦時裝週明星到咖啡廳照片，無數媒體、廣告公司、出版社都靠蓋帝圖像的影像為新聞和文稿配圖，設計師或行銷部門也經常從這個圖片交易庫尋找適當的素材。當然，預覽的影像皆會覆上浮水印且是低解析度，使用者必須付費才能使用。這些數位版權圖庫也開放創作者投稿（須通過審核），以自己的作品賺取授權費用，並讓作品有機會出現在世界各地的各種產品上。

授權種類和市場

筆者以在歐美國家授權十多年經驗，整理出世界八種最能獲利的授權市場：

Getty Images ｜ iStock 投稿相關頁面
www.gettyimages.com/workwithus

Shutterstock 投稿相關頁面
submit.shutterstock.com/?language=zh-Hant

1. 代言授權

讓角色人物化身代言人，此類授權常用於通路贈品活動、企業代言商品授權之品牌代言等，將圖案使用於贈品及廣宣上，可達到促進購買及創造話題之效益。近幾年需求激增的是活動廣告代言和百貨公司商品促銷等大型公關活動。

2. 流行服飾授權

插畫應用在流行服飾最普遍，如：T恤設計、布料圖型設計、時裝配件類、香水瓶包裝、皮革廣告、品牌購物袋、皮帶包包、襪子配件設計等。Nike 和藝術家聯名限量版塗鴉球鞋即是一例。

3. 家居用品授權

將插畫應用於家居雜貨用品上，如：餐具的杯具、食器、家居牆上海報和裝飾畫、嬰幼兒和兒童房間裝飾品、抱枕、壁紙、窗簾等，可增添生活品質和樂趣。瑞典的 IKEA、美國的 Crate & Barrel ❸就是這類商品市場的代表者。

4. 禮品包裝設計授權

諸如玩具、拼圖、CD、筆記本、明信片、卡片、文具、禮品、3D 電子產品、食品包裝、

派對用的杯盤裝飾紙品等，插畫能美化商品，讓商品更具藝術和原創性，買氣 level up！

5. 玩具公仔授權

將繪本、卡通、電影、電玩中的角色人物變成可愛玩具公仔，以相對便宜的消費方式將品牌經驗融入於消費者生活中。

6. 空間授權

空間授權指的是在餐廳或、博物館、百貨公司、大型賣場等大型空間置入品牌，無論是用在餐廳或餐點造型上，都能讓使用者體驗到品牌代言帶給大家的魅力。例如：臺灣近年來蔚為人氣打卡點的角色主題餐廳。

7. 娛樂授權

展覽、兒童劇、活動等皆屬娛樂授權的範圍，如：《哈利波特》授權給美國洛杉磯和日本大阪環球影城、巧虎的兒童劇系列。

8. 生活機能授權

汽車車體、腳踏車體彩繪字型設計、滑板圖面、餐廳和旅館牆面彩繪等。

圖像授權定價行情

圖像和設計的授權定價，最主要取決於授與合作廠商的使用權用途大小而定。請記住：創作者實際上所交易的不只是藝術品本身，而是其使用權（即著作權法中「著作財產權」）的出租或轉讓。除此之外，還有幾點會影響定價，包括：

1. 圖像露出位置與尺寸

報章雜誌的插畫和攝影，稿費高低順序依序為：書封、封底、內頁跨頁、內頁全頁、內頁半頁、內頁四分之一、內頁小圖。臺灣一張 A4 內頁價格大約介於一千五百到六千元之間，封面五千到一萬元以上不等，海報價格大約一萬至兩萬左右。美國大的出版社書封插畫大約大約臺幣十萬左右。

2. 使用權的屬性和用途

- 週邊效益愈大、案子的回收利潤愈大，客戶的預算就更高一些，相對地稿酬也會更高（如產品是屬贈送用性質，客戶的預算也會相對較低）。

- 不同市場不同價位，廣告界比出版社酬勞高，藥廠、化妝品包裝一定比食品包裝酬勞高。

3. 授權插圖商品、印刷品發行地域和地理位置

發行地域愈廣，費用愈高（例如：只授權於臺灣地區的酬勞，一定比授權於全球地區低）。

4. 使用權的期限

期限愈長，費用愈高。

5. 是否為獨家使用

獨家使用權費用高於非獨家使用權。

6. 黑白或彩色

彩色圖片價位高於黑白圖片。

171

7. 插圖商品及印刷品的銷售量

銷售量愈多，費用愈高。

8. 額外的使用權

以出版社為例，如繪本加印版稅％數要另談，出版成有聲書也要另談版稅。

9. 合作客戶公司或出版社大小

一般來說公司愈大，其預算也會較高，可議價的空間也較有彈性

10. 客戶公司或出版社地理位置

愈大的城市，付的酬勞愈高，每個國家和城市的稿酬也與當地生活水平、產業在當地是否有適當獲利而成正比。例如：紐約出版社付給繪本插畫家的酬勞，一定比泰國曼谷出版社高。

11. 創作所需時間

愈複雜的稿件，收費就愈高，這也包括了與客戶開會、信件往來、電話聯絡、繪製草圖、修改等時間。

手繪插圖價碼未必比數位插圖高，除非是很貴或稀有材料。

12. 交稿時間的緊迫性

如果是急件，創作者可要求提高或加收費用。

13. 版稅

以出版社為例：

- 若是圖文一人完成，版稅是10％；作家和畫家共同完成，則根據名氣六四或四六拆帳。
- 以插圖多大尺寸的行情價來出價，如果是一批則可打折。
- 以一本版稅計或以幅計都有，通常文多圖少的小說類會以幅計價，根據圖片面積與精細度，價格也會有所不同。
- 教科書版稅會略低於商業出版社。

14. 創作者的名氣和知名度

名氣愈大、作品品質愈好的插畫家收費也愈高。

關於國際授權

對於想要進軍國際市場、和世界各地的客戶合作的朋友們，筆者建議要具備對全球市場趨勢的觀察力、瞭解不同地區產業的發展性、品牌操作流程、基本智慧財產權知識、良好溝通技巧，以及基本英文說寫等工作職能，才能在國際授權洽談過程中暢通無阻。同時，還要彰顯個人風格特質、經歷，並擁有不同於其他同行的獨特設計風格。畢竟，要與眾不同，才能從眾多競爭對手中脫穎而出。近年來，也有不少臺灣插畫家前進 Surtex 授權展等國際展會推廣自己的作品。紐約的三大國際授權展如下：

- **全國文具展 National Stationery Show**
 www.nationalstationeryshow.com

- **圖像授權展 Surtex**
 www.surtex.com

- **服飾布料授權展 Printsource**
 www.printsourcenewyork.com

著作權與授權常見問題 Q&A

Q1 受雇員工繪製插畫和設計圖，公司是否可以成為著作權人？

A 這是一些創作者的迷思，認為只要是自己創作的作品，著作權（包含著作財產權與著作人格權）都是屬於自己的。一般來說，全職受雇人於上班時間職務內完成之著作，是屬於公司的資產，而受雇人可以擁有著作人格權，其著作財產權歸公司（雇用人）享有，但大部分公司與員工契約中限定公司為著作人，由公司同時享有及著作人格權和財產權，這是屬於「雇傭作品」（Work For Hire，簡稱 WFH）。

Q2 出資委託外包繪製插畫或設計圖，公司是否就是著作權擁有者？

A 公司出資外包聘請非全職或兼職員工完成之著作，一般以該受聘人為著作人，但如合約約定以出資人為著作人者，應從其約定；如未約定著作財產權之歸屬，其著作財產權歸受聘人享有，並享有該著作的著作人格權，可以同時將著作授權給別家公司使用，而原出資公司和出資人只可在出資之目的範圍內使

用該著作。至於「使用」的方式與範圍，應依公司出資當時之目的及雙方原協定的使用範圍來決定。

Q3 插畫家和設計師可否將在前公司任職期間完成的創作品放到私人作品集裡呢？

A 如果公司全職插畫家和設計人員（通稱受雇人）沒有事先在契約約定著作權之歸屬，法律上以該設計人員為著作人，但其著作財產權歸公司（雇用人）享有；所以未經過前公司授權同意之下，該設計人員不得擅自將前公司的作品放在私人作品集裡面。因此，如果受雇人想要讓之前完成的作品都列入私人作品集的話，建議可以事先在合約上和公司談好作品的使用範圍，並向公司取得授權範圍和使用期限。

舉例：筆者曾在舊金山廣告公司擔任平面設計師多年，離職後將曾為公司設計的作品放在個人網站，包括：星巴克、Johnson & Johnson、當地餐廳、咖啡廳設計整體視覺形象和 logo 插圖，被前公司看到後來信要求將圖撤下網站；後來和公司溝通後，他們同意只可以放在個人作品集於面談時使用，並須在設計圖旁註明屬於該廣告公司的資產。

Q4　如果我拍了別人的照片，可以使用它授權嗎？

A　不行，須取得當事人正式書面同意。即使你拍了這些照片，擁有照片的著作權，但卻可能侵害肖像權。

Q5　在網路平臺上傳圖片後，該網路平臺是否即擁有我上傳內容之著作權？

A　否，你和網路平臺非屬「雇傭」或「承攬」（外包）關係，所以你仍擁有作品的著作權。除非取得合法授權，否則在未經過原創作者同意下，網路平臺不得將作品用為他途。

美國版權局（The United States Copyright Office）官方網站
www.copyright.gov

臺灣經濟部智慧財產局網站
www.tipo.gov.tw/

4-3

平面布料圖案的
授權市場

什麼是布料圖案設計？

這裡想特別向讀者提一下歐美平面布料圖案的授權市場，以及何謂「布料圖案設計」（textile and surface pattern design）。

臺灣布料廠商以代工為主，比較沒有布料圖案設計師品牌的概念；相對之下，歐美布料是個商機相當龐大的市場，布料服飾和家飾市場十分具有包容性。布料織品品牌公司將清新的色彩設計理念融合最新的織品製造技術，創造出獨特的印刷設計布款，並且不斷到世界授權展覽推廣銷售，布料圖案設計師品牌和時裝設計師品牌一樣受到業界的尊重和著作權法保護。

布料圖案設計可以是電腦繪圖，也可以手繪圖案，甚至連剪紙圖案也能應用在商品上。幾個較受歡迎的主題中，花卉植物永遠是第一名，復古風、美食、抽象、拼貼、現代感的兒童動物圖案等，也都經常做成布料；風格從精細的描繪、寫意到抽象的圖畫都有，適合美術設計相關系所畢業生新手加入。

和需要強烈個人品牌風格的時尚插畫家非常不同，布料圖

案設計師除了須具備快速繪畫能力、紮實繪畫基礎、對時尚趨勢的了解及多元創作風格外，更要以商業導向和實用為主，需要不時配合客戶指示修改，並能嘗試不同的素材和畫法，如果你具備以上條件，就可以考慮成為一名布料圖案設計師！

布料圖案設計師特寫

1 ——吉莉安・菲利浦斯（Jillian Phillips）

吉莉安是筆者在 SURTEX 圖像授權展見面交談過多次的英國平面布料圖案設計師，

◀ 布料圖案設計範例。

她常將展覽攤位以圖案壁紙佈置成溫馨的小天地，在數百位參展者中特別搶眼。她專門為兒童服裝、賀卡、文具、書籍和布料設計藝術品和印刷品，除此之外，她還擅長手做羊毛氈，將超可愛的法國風圖案變成立體的娃娃和小飾物。

她在大學學習時裝設計，並在童裝趨勢預測公司實習。剛入行時她曾經得手繪重複無接縫紋樣，但隨後就轉用電腦進行創作，這讓工作變得容易多了。大學畢業後吉莉安全職加入這家公司，後來又在倫敦為各家不同童裝公司工作。

成為平面布料圖案設計師後，她每年都會去東京尋求靈感，看看藝術書籍、看看其他插圖畫家在做什麼；她提到：「我參考包裝設計、布料紡織品設計，也喜歡看古老布料紡織書籍；大自然也是我靈感的重要來源，我周末都會盡量再去鄉村。」

她認為，對一個布料圖案設計師而言，具有挑戰

▼ 布料圖案設計師吉莉安・菲利浦斯於其展覽攤位。

性的案子很重要。接受一個以前從未做過的設計案子，或者與大客戶合作總是令人緊張，但通常到最後都順利。例如：她曾過一個設計玩具的案子，但不知道如何繪製3D立體圖。這讓她不得不考慮這項產品如何被製作出來，以及它將如何行動等；但同時她也透過這個案子掌握了更多的新能力。

她想告訴讀者們：「對於任何想要在布料和圖案設計市場有個人品牌的設計師來說，我要專注於找到自己的風格，不要複製或模仿其他人，嘗試找到自己的風格，提供新鮮不同的設計是非常重要的。」

2
——
洛塔・詹斯多特（Lotta Jansdotter）

再來向大家介紹另一位紅透半邊天的瑞典家飾和布料設計師洛塔・詹斯多特，筆者有幸在她的布魯克林工作室和她認識。她人很和善、親切，喜歡和造訪者分享創作美學理念，她所設計的商品已經紅透世界各地，幾乎成為時尚、引領潮流的代名詞，現在仍持續活躍於布料設計界，同時與文具、居家飾品、服飾、出版等跨界合作。她本著對縫紉、藝術、設計的無比熱情，靠著自學成為設計師，一九九六年於舊金山的公寓創立了自己的工作室，不久又在當地設立了一家分公司。目前定居於紐約布魯克林，除了持續藝術創作，同時也從事網路銷售、周邊商品設計和書籍出版，是一位成功的全方位文創公司創辦人。

洛塔於一九七一年出生於奧蘭（Åland），是瑞典和芬蘭之間群島中的一小島嶼。有天份的她從小就自學基本工藝和簡單的縫紉，之後延伸到更精密的工匠傳統和 DIY 創作精神中，她瑞典式的簡單樸素審美觀在品牌設計中顯而易見；洛塔的天才在於探索日常事物的美麗，生活是她的靈感，所有產品是為繁忙的都市生活人們而創造的。洛塔的家居雜貨商品以功能實用為主，品牌主旨是希望大眾生活更美好：用一個漂亮的杯子喝咖啡、在手工打印的卡片上寫筆記、給孩子穿上北歐斯堪地那維亞風景布料衣服等，洛塔式的日常美學讓消費者放慢心情，細細品味。

布料圖案經紀與設計工作室

以下筆者挑選世界知名、有信譽的布料平面圖案經紀公司、布料設計工作室名單，對於有志於投入此行的讀者，可先上網參考公司整體風格，再根據網站上的指示投稿（art submission）。

Lotta Jansdotter 個人網站
jansdotter.com

【美國布料圖案經紀】

| Lila Roger |

世界授權界的天后經紀人，筆者在各種授權展和她見面交談數次，旗下插畫家和圖案設計師們在業界相當著名，他們的授權作品在 IKEA、Land of Nod、Urban Outfitters、Pier 1、星巴克等店都可見到。Lila 的網路課程系列相當受歡迎，建議讀者們也可以參考，學習授權界的第一手資訊。

| Jennifer Nelson |

筆者朋友，也是授權界重量級的經紀人，代理市場以平面布料、裝飾畫、牆上藝術、居家雜貨為主。

| Brenda Manley Designs |

筆者朋友，美國布料圖案經紀人。Brenda 本身就是插畫家和圖案設計師，也帶領自己的授權品牌，為人豪爽大方，喜歡代理世界各國設計師以彰顯和其他美國經紀公司的不同。

| Pink light |

許多著名美國布料平面師朋友們合作的布料圖案經紀公司，成員皆是女性，設計以時尚和幼童市場為主。

| Design Works International |

筆者過去合作經紀和布料製造商，與很多接案插畫家和圖案設計師合作，也很積極在世界各大授權展設攤。因為都是高檔的客戶，對圖案設計師的交稿量和品質要求也非常高。

| London Portfolio |

【布料圖案設計工作室】

| Group Four Design Studio |

| Paper Cloth |

英國著名設計工作室，設計風格童趣夢幻。

| Antoinette et Fredd |

| Bridgewater Moss Design |

| Cherry Design Partners |

| Foliage |

| Forget not Yevette |

嬰兒童裝設計工作室，圖像授權的主要對象包括布料和嬰幼兒商品，喜歡畫可愛動物人物的讀者可以試著投稿這家。

| Gather No Moss |

| Grafiq Trafiq |

| Les Dessinés |

4-4

認識
歐美文創經紀模式

在歐美國家，藝術創作設計經紀人制度已發展得十分健全，經紀公司眾多，且每間公司所代理的市場區域都很明確，例如：有些專門代理童書繪本市場，有些只代理北美地區流行服飾插畫市場。對插畫家而言，經紀人基本上有三大重要功能：

第一、將插畫家的作品呈現給適合合作的客戶們。

第二、替插畫家爭取更高的酬勞。

第三、以第三者身分在插畫家和客戶間進行協商談判，讓雙方取得平衡。

擁有優良的經紀人，也代表擁有一個有力的團體在背後支持，可以快速的提升插畫家知名度。

基於上述種種優點，對剛從學校畢業的插畫家或設計師新秀們來說，聘請經紀人代理包裝宣傳、開發新客源，以及處理簽約講價等商業運作上的瑣事，似乎是很棒的主意；但相對地，也會有風險存在。如果找到不對的經紀人，雙方關係惡化，創

作作品就會被打入冷宮。經紀公司通常為獨家代理，所有客戶的案子都必須透過經紀公司進行，插畫家在被合約綁住的情況下不得私自和客戶接觸或接洽新的案子，便會陷入進退兩難。雖然這種情況不會經常出現，如果一旦發生，相信對插畫家會是一大挫折。

該怎麼挑選經紀公司？

在歐美國家，經紀公司通常可分為兩種：一種是小型個人經營，另一種是大規模公司經營，各有利弊。

大型經紀公司旗下的插畫家多，負責推廣的經紀人相對也多，英國的 Advocate Art 和 Bright Art Licensing 旗下代理的藝術家就有兩三百人！優點是：他們資源多、人脈廣，可以到世界各大展去推廣旗下藝術家作品，合作的客戶群也會比較知名，像是一些赫赫有名的大型出版社和廣告公司，都會傾向與規模大的經紀公司合作，除了考量專業性，畫風選擇也較多元。但也有缺點：因為旗下的代理藝術家人數太多，經紀人沒有辦法專注在每位插畫家的身上，插畫家本身必須加倍努力經營自己，才能在眾多被代理的插畫家人選中脫穎而出，同時也容易出現旗下畫家們相互競爭的情形。例如：出版社挑童書繪本插畫家，指定要求看有企鵝的作品集，經紀公司就會把旗下幾位接近客戶需

求，有企鵝圖案的畫家作品提供給客戶選擇，出現彼此競爭的狀態。畢竟經紀公司還是商業導向，會以爭取到案子為優先。

筆者在美國從事插畫和圖像授權工作已有十多年，同行聚會時，插畫家和授權設計師最常抱怨的除了客戶外，就屬經紀人了。找到速配的經紀人代理自己的作品很重要，但也不容易，要花很多時間和精力去研究和找尋；如同尋覓結婚對象一般，沒有好或不好，只有合不合適。但和婚姻關係不同的是，雙方不需要無條件深愛對方，而是以互相信任為根本，朝著互利互惠的目標努力。

挑選經紀公司時的十個問題

看過擁有經紀人的優缺點後，如果你決定要透過經紀人接案，並正在積極找尋經紀公司的話，筆者想以本身曾經是經紀人以及被經紀人代表的合作經驗，建議讀者在和可能合作的經紀人面談時詢問以下十個問題。這些問題能幫助你做出正確的決定，減少未來與經紀人合作關係上的緊張或不快：

Q1：進入經紀這行多久了？成為經紀人之前從事的工作是什麼？是怎麼成為經紀人的？（你可以根據他的回答來衡量這個人的相關工作背景，以及對所代理的市場瞭解度，因為

他將代替你在未來客戶前推銷你和你的作品。）

Q2：經紀公司的經營理念是什麼？

Q3：旗下代理的插畫家共有幾人？代理這些插畫家已有多長的時間？你對這個數字放心嗎？如果公司旗下有太多插畫家，你會被埋沒嗎？

Q4：公司擅長於哪些市場領域？
例如：廣告、出版社、藝術圖像授權等。

Q5：公司內有幾個經紀人？如何劃分哪位經紀人代理哪位插畫家？

Q6：公司的佣金抽成是多少？（在美國是15％到50％不等，一般來說藝術授權會比出版和廣告插畫佣金高。）

Q7：插畫家需要支付的宣傳費用是哪些？經紀公司提供什麼樣的創意服務？費用是多少？

Q8：要求先看插畫家對經紀公司以及經紀公司對客戶的兩種合約（最好再聘請律師或請教資深插畫前輩幫忙解讀合約條款的詳細內容，以便瞭解插畫家在法律上的應盡義務。）

Q9：經紀人會如何替插畫家作品做策略性宣傳？（公司將如何包裝代理插畫家作品？參加哪些秀展？多久會和可能僱用插畫家作品的市場客源聯繫，並推銷旗下每位插畫家的插圖？）

Q10：請經紀公司提供幾個旗下代理的插畫家以及合作客戶和廠商名單及聯絡方式（向這些

尋找經紀公司的方法和祕訣

插畫家、客戶、廠商打聽和這家經紀公司合作的經驗。如果這家經紀公司很有誠意希望代理你，一般都會樂意提供這些資料。）

插畫家們尋找經紀公司大都是毛遂自薦，與經紀公司合作也必須有一些小手段！以下分享筆者個人與經紀公司合作的方法和小撇步：

1 ── 搜尋經紀公司的風格和市場

對想擴展世界授權和出版廣告界的插畫家讀者，筆者特別於本節中精選在業界商譽良好的著名歐美授權經紀公司名單，各位可以先上網搜尋一下他們的市場和旗下的畫家作品，除了藉此瞭解他們代理的畫家風格，也可在網站上找到經紀公司的聯繫方式。

通常經紀公司不會代理太多風格類似的插畫家自打擂臺，所以已有不少和你畫風相似畫家的公司就可先不考慮。

2 —— 投稿作品

過濾找到幾家合適的經紀公司後，遵從該公司規定方式上傳或郵寄你的作品投稿。如果是網路投稿，請寄低解析度圖檔；如果是郵寄，一般是會用 4×6 或者是 5×7 英寸的明信片，印上足以代表你風格的作品。每張明信片都要標註你的姓名、簡歷、ＩＧ帳號／作品集網站、聯絡資訊，也可以精心設計一系列作品集，展現你突出的創意讓收件者印象更深刻。我知道從臺灣寄出的郵資不便宜，大家可以斟酌預算。

等待回音的時間要看公司大小，平均大約是一到六個月左右，很多時候是音訊全無，有些較小的公司則會親自寫信過來客氣地拒絕；但千萬不要氣餒。

3 —— 常保持聯繫

如果照以上步驟找到合適的經紀公司並簽約合作，恭喜你！但也別忘了時常和經紀人保持聯繫，他簽了你並不保證就一定會幫你找到專案。筆者以前的經紀公司就代理了一百多位插畫家，因為總公司在紐約，所以我都會主動約代理我的經紀人出去喝喝咖啡、聊聊最近新出的作品和插畫活動；如有辦畫展或工作坊也會邀請他出席，讓他對我的印象更好。有了這層個人關係就差很多，他

會在自己負責的十五位插畫家中特別推廣我的作品。如果你和代理的經紀公司不是在同一個城市或是國家，也可以不時用 Email 和經紀人聯絡，分享新作品和專業活動，找到他有興趣的話題並友善問候，切記：不能太頻繁，以免適得其反。

4──保持良好溝通

和外國經紀人合作就得保持良好溝通，所以最好要具備基本的英文讀寫基礎。有時經紀人也會要求用電話和 Skype 視訊，直接和客戶三方面開會討論專案；如果對自己的語文溝通能力沒把握，最好請外語強的朋友或專家翻譯，將溝通不良的問題減低到最小。一些經紀人會因為客戶的稿件壓力比較沒耐心，他會希望插畫家能馬上到位執行客戶要求的指令，所以要專注聆聽和詳讀他所給的指令，不清楚的地方要立即問清楚。

世界著名經紀公司

【美國 USA】

- Art In Motion
- Artistic Design Group
- Artistic Licensing
- Artists of Kolea
- Artworks! licensing LLC
- Branda Marley Licensing
- Creatif Licensing
- Creative Connection Inc.
- DSW Licensing Company
- Image Connection, LLC
- Intercontinental Licensing
- Jennifer Nelson
- Jewel Branding & Licensing (fashion)
- Kids-Did-It! Designs (represents children 3-14 years old)
- Lifestyle Licensing
- Lilla Rogers Studio
- Leo Licensing
- London Portfolio
- Magnet Reps (fashion)
- MHS Licensing
- Painted Planet Licensing Group

- Penny Lane Publishing
- Pink Light Design
- Porterfield's Fine Art Licensing
- Simon+Kabuki
- Studio Voltaire
- Suzanne Cruise Creative Services, Inc
- Two Town Studios
- Wild Apple Licensing

【英國 UK】

- Advocate Art
- Bright Art Licensing
- i2i Art Inc.
- Inspire by Design Ltd
- Never Forget Yvette Pure Illustration

【澳洲 AU】

- Jacky Winter

經紀人尋找代理藝術家的八大準則

經紀代理制度是雙向經營的，在競爭激烈市場下，經紀公司也有許多插畫設計師可以選擇。在尋找代理藝術家時，經紀人會以下八大要素為考慮準則：

1 你是否有特殊且引人注目的藝術風格？它可以發展成為一個有市場性的品牌嗎？

2 你是剛從學校畢業的插畫家新秀還是已有多年接案工作經驗？（很多經紀人會偏好很有才氣的插畫新人，這樣他可以調教。）

3 你只有一種或多樣具有市場性的插畫風格？

4 你能按時交稿嗎？

5 你每次交稿作品是否都達到一定的水準？

6 你是否很專業？是否能很快速回應他的問題？

7 你的配合度高嗎？願意改稿嗎？

8 你能正確和快速地執行客戶所指定的要求嗎？

COLUMN 4

二〇一九～二〇二〇年世界文創產業設計流行趨勢

筆者常覺得自己很幸運，能夠在紐約從事創作美學的行業，而所授權的插畫商品和出版書籍能為購買者的日常生活點綴趣味色彩，讓我有無比的滿足和成就感。然而，多年授權經驗也讓我深深體會產品是否獲利絕對是市場導向，藝術創作者應隨時掌握時代流行趨勢才能與時俱進，受到廣大消費者的喜愛，同時讓大眾體驗其創作成品的美好。

自從在紐約流行設計學院（FIT）念插畫開始，轉眼間已做了二十多年的紐約客，紐約真是藝術創作者的天堂，到處充滿取之不竭、用之不盡的創意靈感，一年四季皆有各種大大小小的世界級秀展與展覽；筆者每年一定會參加紐約三大國際授權展：全國文具展（National Stationery Show）、圖像授權展（Surtex）和服飾布料授權展（Printsource），以及兩次紐約時裝週走秀。參加這些專業展，不但可以看到全球各大廠商所展示的最新授權商品和服飾、結識業界同行廠商，還能參與各個主題的工作坊，汲取業界達人所分析的最新市場和流行趨勢，好處多多。

以下筆者將近期所吸收的第一手資訊整理出以下專家們預測的幾項二〇一九～二〇二〇年設計主題、圖案、和色調供讀者們參考，這些元素是時裝、出版書籍雜誌、家居裝飾用品、餐具文具禮

品、平面設計等市場的流行指標，只要在插畫和設計中更具備以下幾項元素就能更具備流行市場性。

整體來說，二〇一九～二〇二〇的流行圖案仍然以大自然、花草、動物元素為大宗，幾何圖案正當紅，獨角獸、美人魚、羊駝等圖案非常流行，復古風格設計持續發熱，從服裝、布料、皮包、配件、報章雜誌字型到家居用品、餐具都可見到消費者對復古設計的強烈需求。設計師們不斷從自二十世紀的五〇年代、六〇年代、七〇年代的懷舊觀念尋找新靈感，但卻不是直接複製古早設計，而是藉此得到啟發，進而用現代的審美眼光穿插著新鮮的想法。別忘了，只要是傑出的設計，在任何時期都是好的設計；色彩方面不如以往明亮、繽紛、歡樂，反而是柔美和低色調的北歐大自然風格色彩大行其道。

十三項全球流行趨勢

【文創設計產業】

1. 手繪線條玫瑰圖騰

復古的圖案和顏色將古典浪漫的玫瑰圖騰再度綻放盛行，並用傳統刺繡手工藝裝飾法呈現。

2. **幾何圖形**

二十世紀中的五〇年代幾何圖形延續前幾季在家居裝飾、廚房餐具、服裝布料織品部門會大受歡迎。

3. **城市景觀**

巴黎、倫敦、紐約、東京等世界大城的圖案和主題設計延續發燒流行。

4. **有機曲線花卉設計**

具有現代感的極簡有機曲線花卉設計，在服裝、家居布料以及卡片類商品很盛行。

5. **手寫字體**

在推崇「old is new」的理念趨勢下，手寫字體在卡片、書籍封面、廣告設計中變得很流行。

6. **北歐童話風格**

北歐童話風格的圖樣配上低調色彩，是授權廠商喜歡收購的圖案設計。

7. 手繪和電腦繪圖結合

手繪黑白筆墨或鉛筆線條加上電繪數位色塊構成的圖案是時尚授權市場的搶手貨。

8. 航海圖標

航海風格的設計在六〇年代很受歡迎，半世紀後，它們再度回到懷舊的潮流中，特別是從六〇年代的紀念性版畫所獲得的啟發設計。

【時尚產業】

1. 不敗線條設計

幾何線條流行源起於紐約，條紋設計相當於白色 T 恤基本款，在紐約首屆一指的 kate spade 品牌時常出現。她擅長將各種粗細不一的線條拼接混搭，並大膽用不同色調拼湊。近來幾季條紋風以另一個面貌現身，不再只侷限於海軍風的條紋，改走比較跳躍又不對稱的前衛路線，穿搭重點是在條紋單品上再搭配高對比的色塊或是不同粗細的條紋（pattern-over-pattern），營造出一種混亂中帶有條理的衝突美感。

2. 運動風

嘻哈厚底運動鞋，健美時尚風潮延伸春秋季繼續發熱中，穿搭重點在於柔美卻充滿力度和偏運動感的搭配，全身上下一定要有一個閃閃發光的罩衫、裙裝或是配件。其中以 Alexander Wang 當屬這股趨勢中將運動風格元素發揮得最淋漓盡致的一個品牌了！他的時尚伸展臺上各健美名模身穿黑色布料的防水夾克、尼龍材質的抽繩運動上衣、束褲，結合城市和運動風格，宛若一場運動時尚盛宴。

3. 不對稱

二〇一九秋冬各品牌設計一致的默契就是「不一致」，大膽、不對稱的上衣及層疊交錯的裙襬招搖而至，層次感十足，幾何圓點和條紋是挑選單品的重點；不規則的短裙、分層百褶長裙、傘狀結構性上衣和短版外套、不對稱的手肘挖洞的設計讓整體風格性感起來，Michael Kors 秋冬系列以不對稱層疊交錯的裙襬為穿搭重點，將裙襬拉到參差不齊的高度展現奔放的春意盎然。

4. 男裝女性化

最近男裝出現女性化趨勢，剪裁線條更加展露溫柔一面，無所顧忌的程度卻男子氣慨十足。

5. 居家服和內衣外穿風

隨著重視居家生活和慢活概念愈來愈流行，居家服和內衣的元素也逐漸套用到成衣的設計上，舒適寬鬆的路線已經有兩到三個季節的趨勢，相信會繼續發展下去。眾設計師紛紛捨棄過往襯衫講求合身的線條風格，改以寬鬆、露肩的設計，並著重在翻邊的領子、稍微過長的衣袖，重複堆疊與利用層次混搭搶眼的原色單品，而尺寸寬大、造型搶眼的襯衫也加入這項流行風潮。

最新流行色彩

復古低調粉紅和橘色調當道，在時尚顏色運用上，雖說 Pantone 二〇一八年度流行色為 Pantone 15-0343 的青春洋溢的草木綠（Greenery），但洋紅桃色紅及玫瑰色系紅色也繼續於春秋季延續下來，在紐約時裝週的伸展臺上，都能在幾家品牌的服裝上看到這搶眼的顏色系列搭配，讓整體視覺更加明亮有朝氣。

二〇一九年春夏季仍將走明亮的路線，但多了幾分柔和；女裝延續粉紅／紫／紫紅色系組合，童裝則是延續復古低調色彩組合。Pantone 二〇一九年度代表色是高彩度擁有無限柔度與能量的「活珊瑚橘」（Living Coral）色調，各位不難發現時下各大時尚雜誌以及彩妝香水包裝廣告中，時尚名媛們已經紛紛穿上珊瑚橘色的百變搭配裝扮，大玩色彩遊戲。

1	2
3	4
5	6

1. 復古幾何圖案。
2. 動物圖案：獨角獸
3. 手繪線條玫瑰圖騰。
4. 有機曲線花卉設計。
5. 動物圖案：羊駝。
6. 自然花卉圖案設計。

❶ 包括了著作財產權中的重製權、公開傳輸權、
　 公開展示權、改作權、編輯權、散布權等。
❷ iStock 即為該公司旗下品牌。
❸ 美國知名居家品牌，也有引進臺灣。

文創跨域：

延伸你的品牌

PART 5

5-1

文創產業跨域經營 **1**：
建立品牌風格指南

品牌授權風格指南

當公司行號或創作者將品牌發展完整後，品牌授權最佳宣傳推廣策略之一就是參加業界商覽和舉辦招商會；但在此之前，品牌需要經過一個非常嚴謹「風格指南」（style guide 或稱 guide book）開發設計過程，它的首要目的不是為品牌帶來利益，而是提供品牌價值。通過標準化將所有視覺資產和設計元素確保品牌一致性，展現品牌圖像可以在市場中應用與操作的方式，讓合作授權廠商們有規可循。

在風格指南內，必須多加說明指示品牌 logo 商標比例、背景故事、角色個性等細節，以便後續製作可延伸發展出衍生商品或服務，同時也要呈現所用到的所有「色票」（color swatch），以及「角色造型設計示範」和「情景示範」，用不同範例呈現圖像品牌中各角色造型之間大小的比例、不同角度的畫法，以及動作、姿勢、衣著等元素，可根據不同主題或情境加以變化，之後分類分組展現。最後則是「商品示意圖」

（mockup），可用代表性的系列產品做為圖案的示範，讓廠商看示意圖以預見未來的呈現效果。

有些大型時裝產業的示意圖還會再進一步衍生出「流行趨勢指南」（trend book），由創意團隊依據時下最新流行趨勢，結合品牌元素以創造出符合未來市場流行風格的設計趨勢指南，如果不將趨勢主題做為風格指南的一部分，一些品牌圖像將隨著時間的推移而變得陳舊。此外，甚至還會有「零售店面指南」（store guide），依據設計指南而衍生出的整體形象識別系統，可讓授權合作的百貨公司、零售專櫃、大型賣場或專賣店的設計團隊運用參考。

筆者在舊金山廣告公司擔任平面設計師一職時，有間電玩開發公司客戶以迪士尼卡通人物和芭比娃娃設計成一系列電玩遊戲，我的工作便是替這系列電玩遊戲產品設計包裝。由於涉及運用角色授權，我先從迪士尼和美泰兒（Mattel）玩具公司❶取得他們的官方風格指南和包裝範例，才著手設計。這兩大國際公司的風格指南都非常詳細嚴謹，例如：主角人物米奇和米妮站在一起的比例、logo 大小和顏色、芭比娃娃的衣著不能露出腰部和肚臍等。等包裝設計完稿、經過幾次來回修改後，再將最後版本送到迪士尼和美泰兒玩具公司授權部門審查。整個過程複雜冗長，但卻是必要的法律過程，輕忽不得。

同一時期，筆者也曾替星巴克設計冰淇淋包裝和店內 DM 宣傳印刷品。星巴克公司的 logo 色票是用特別 CMYK 配方，不是標準 PMS 色票❷。他們的風格指南內有 logo 色票和形象識別系統規範，我所設計好的圖稿也必須送至星巴克總公司授權部審核，以達到全球品質標準和一致性。

5-2

文創產業跨域經營 2：
博物館文創商機

博物館圖像授權

已授權市場來說，博物館圖像授權是個很特殊的領域，和一般大眾化商品授權有明顯不同。所謂博物館圖像授權，就是授權者將所代理的藝術作品著作權，以合約的形式授予被授權者使用，並透過複製、傳遞等方式，讓名畫、陶瓷、珠寶、布料、雕刻等古典藝術珍品走進現代日常生活。博物館藝術授權為一種創意產業模式，在美國自上世紀八〇年代就開始盛行，成為國際通行模式。

由於大部分博物館本身就擁有其館藏的智慧財產複製權，任何人想引用他們收藏物的圖像複製成 2D（明信片、海報、書籍等）或 3D（珠寶、玩具、馬克杯等）產品販賣，都需要得到該館的書面同意，才能取得文物的電子檔進行設計和複製生產；就算只是參考博物館典藏品或名畫，以自己插畫風格重新描繪，並加上其他的畫面組合構圖，也要得到博物館（有時也可能是文化遺產組織或所有權人）授權同意，才能開始創作。

案例一：紐約大都會藝術博物館（The Met）

紐約大都會藝術博物館（Metropolitan Museum of Art，以下簡稱 The Met）是世界上最傑出多元的藝術收藏紀念館之一，該館在文創產品開發方面也是龍頭，是博物館文創產品開發營銷的極佳案例。The Met 本身就有很大的產品設計和開發部門，在此出產的所有商品皆屬於博物館的財產；同時，博物館也會委託外部設計公司設計並製作出指定商品在館內出售，並同時販賣別家品牌廠商的商品。大都會藝術博物館擅長發掘藏品內涵，並與文化創意、流行風格、旅遊等產業相結合，並有一套完整的藝術授權 SOP 流程；從審查授權到研發推廣的流程規範，同時培育許多既懂藝術又懂授權的專業人才，搭建起藝術和商業的橋梁，讓在館內的文物「活」起來。The Met 館藏衍生商品的開發和營銷也給該博物館帶來了巨大的商業利潤，周邊商品包括：明信片、海報、文具、小擺飾、手提包、絲巾、裝飾品等。這些藝術商

▲ 紐約大都會藝術博物館文創商品

▶ 紐約大都會藝術博物館
內的藝術商店。

店相當於博物館館藏的第二展區，同時 The Met
也非常注重商品的創新材料使用。

　The MET 還有另一點厲害之處，就是結
合正在展出中的展覽，延伸出一整個系列的
完整周邊商品。例如：二○一八年度時尚大
展《Heavenly Bodies: Fashion and the Catholic
Imagination》，為二十世紀後當代著名設計師運
用天主教意象做為創作靈感主題的服飾時裝展，
是大都會博物館有史以來展出空間佔地最大的展
覽，橫跨兩千年的西方宗教歷史，展出包括梵蒂
岡提供的約四十件聖物在內，超過一百五十套服
飾。除了五個月的展期，還和展出服飾公司合作
精心開發一系列手提包、絲巾、珠寶項鍊、外
套、服飾配件，令時裝愛好者想立即擁有！

　筆者有幸於二○一八和二○一九連續兩年獲
大都會博物館公關邀請至有「時尚界奧斯卡」之

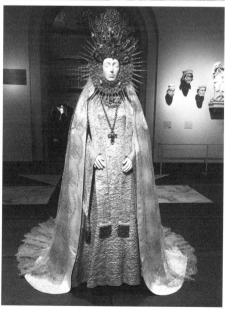

稱的的紐約大都會博物館慈善晚宴（Met Gala），是全場唯一受邀的時尚插畫家，在業界是極大的肯定和榮譽！除了親見許多時尚名流、明星外，還要為此展繪出數幅展出服飾時尚插畫，做為博物館公關宣傳用途。當然，我依舊是這些插畫著作權擁有者，大都會博物館或服裝品牌公司若想將我的插畫發展成衍生商品或印製成海報書刊，都必須先經過我的書面同意並簽授權合約才能進行。

1. 筆者於展覽現場作畫的情形。
2. 大都會博物館二○一八年度時尚大展《Heavenly Bodies: Fashion and the Catholic Imagination》。

大都會藝術博物館網路禮品商店

store.metmuseum.org

▲ 筆者為紐約大都會博物館慈善晚宴（Met Gala）所繪之
　時尚插畫，猜猜是哪位明星呢？

案例二：維多利亞和艾伯特博物館（V&A）

維多利亞和艾伯特博物館（Victoria and Albert Museum，簡稱 V&A）是一間位於英國倫敦的舉世聞名時裝、工藝美術、裝置及應用藝術的博物館，成立於一八五二年，館藏以歐洲展品為多，但也包括了亞洲藝術和設計收藏，涵蓋純藝術和商業性作品，館藏超過五十萬件。筆者幾年前看過他們與亞歷山大‧麥昆（Alexander McQueen）及巴黎世家（Balenciaga）合作的時裝展覽，美輪美奐的華服令人十分嚮往。

V&A 的博物館圖案授權部門非常強大，在世界各大授權展都設有攤位推廣館內珍藏的圖騰和工業設計，授權給全球廠商應用到時裝飾品、布料、生活雜物、家居寢具、禮品、文具等商品上，十分賞心悅目。此舉讓博物館不再只是高高在上的藝文聖殿，也能轉換成與大眾生活經驗緊密結合的文創圖庫。

● **維多利亞和艾伯特博物館網路禮品商店**

www.vam.ac.uk/shop/

筆者熱愛到歐美國家旅行，每到一個新的城市，經常會從當地的博物館開始認識在地文化。以下列出幾間以文創著名的博物館，供讀者參考：

【美國】

- 紐約現代藝術博物館（MOMA）
 www.moma.org

- 紐約歷史協會（New York Historical Society）
 www.nyhistory.org

- 紐約藝術設計博物館（The Museum of Arts and Design）
 www.madmuseum.org

- 明尼阿波利斯美術館（Minneapolis Institute of Art）
 new.artsmia.org

【歐洲】

- 巴黎羅浮宮（The Louvre Museum）
 www.louvre.fr

- 大英博物館（The British Museum）

- www.britishmuseum.org

- 瑞典高德堡美術館（Gothenburg Museum of Art）
goteborgskonstmuseum.se/english/

如何與博物館合作文創商品

如果各位有志將所創作的插畫、攝影、動物、人物造型發展成藝術商品，在大都會博物館的禮品店內銷售，最好的方法是直接向博物館合作廠商公司投稿，如被採用可授權給其廠商並賺取版稅。舉例來說，如果一位插畫家想以大都會修道院副館鎮館之寶的獨角獸形象做為繪本的主角，他本人或繪本出版社必須要先主動和大都會博物館授權部聯繫，取得該圖像的授權同意書和授權合約，出版社可能也需要付給博物館出版繪本所獲得的利潤做為版稅。不過，每件授權合作案情況不同，會因出版書籍的多寡、區域、語言或目的（印刷或數位電子書）而有所差別。如果是非營利性質，只是將博物館擁有的圖像用在學校的教育宣傳或學術研究上，就不需要經過他們的同意，這類用途在著作權法上稱為「合理使用」（fair use）❸。

例如，如想更進一步了解紐約大都會博物館授權申請步驟的讀者，可參考以下兩個網站頁面：

1. 授權申請步驟

www.metmuseum.org/research/image-resources#study

2. 電子檔複製權部門

www.artres.com

一併向各位讀者介紹以下四家著名出版社和公司做為參考，除了大都會博物館外，他們也在其他美國和歐洲博物館禮品門市部設有專櫃：

• Chronicle Books　www.chroniclebooks.com
美國出版社，除了書籍外，也設計出產許多文創商品、拼圖、文具、筆記簿等。

• Casperi　www.casparionline.com
美國高級紙類餐具、筆記本、文具、卡片、賀卡公司。

國立故宮博物院 - 授權與文創

www.npm.gov.tw/zh-TW/Article.aspx?sNo=03003061

217

- 德國 HABA 玩具公司 www.habausa.com

- 智荷（DJECO）　www.djeco.com

法國兒童文創商品、禮品、文具、玩具公司。

近年來，臺灣國立故宮博物院也以「故宮精品」的品牌打響名號，以館藏為主題，除了服飾配件、生活用品外，更開發出許多受到年輕族群喜愛的設計文具，如紅極一時的「朕知道了」紙膠帶、「聖旨」文件夾等，並在西門紅樓等潮流聚集地設點販售，也是極佳的博物館文創案例。如讀者有興趣開發故宮相關授權商品，或是與故宮合作開發商品，可參考故宮的「授權與文創」頁面。

5-3

文創與時裝品牌的結合：
以川久保玲與 LV 為例

川久保玲：從高級時裝到時尚潮店

日本時尚設計師川久保玲所設計的 Comme des Garçons（簡稱 CdG）品牌一向以前衛風格著名，奠定了亞洲設計師在國際流行舞臺的地位。做為一位縱橫世界時尚舞臺超過四十年的傳奇相當不易，川久保玲最讓時裝界津津樂道之舉，是讓黑色變成「有態度的顏色」！她的成功密碼之一，是將她的時尚品味從高級曲高和寡的自家服裝擴大到時尚文創潮商品，推出更適合大眾口味與價格的小桃心 CdG PLAY 系列副牌，讓潮流新手粉絲們一口氣拉近與川久保玲的距離。

川久保玲於二〇〇四年所策劃的複合式商店「Dover Street Market」（簡稱 DSM），已分別在倫敦、紐約、東京和北京開設四家店鋪。DSM 宛如時裝畫廊和展覽館，每件服飾都如藝術品般陳列；沒有一位時尚潮人不想親自前往各分店朝聖，沒有哪位新銳設計師不期望自己的系列單品能放在 DSM 銷售。這證明其實她不只是高姿態藝術家，也是一位擁有傑出的

商業頭腦、熟悉市場動脈、隨時求新求變、創意無限的潮流創業者。

◀▲ 川久保玲 Dover Street Market
　　紐約店。

Dover Street Market New York

160 Lexington Avenue, NYC

www.newyork.doverstreetmarket.com

路易‧威登：LV 的時尚工藝之旅

值得時尚迷注目的《Volez, Voguez, Voyagez – Louis Vuitton》（中譯：路易‧威登《飛行、旅行、航行》特展❹）全球巡迴展覽，以旅遊為主題，展示了創辦人路易‧威登（Louis Vuitton）及其家族成員百年來如何帶領品牌邁向精品之過程，並重溫他自一八五四年創業至今的精彩旅程。該特展的紐約場於二〇一七年十月至二〇一八年一月舉行，觀眾只需事先上網預訂參觀時段，即可免費參觀。筆者因為秋季課程忙碌，直到展覽結束前一天才從寒風中自居住的上西城趕至金融區的美國證券交易所大樓參觀，果真不枉此行。

策展人奧利維爾‧塞拉德（Olivier Saillard）❺透過羅伯特‧卡爾森（Robert Carsen）❻的動畫，加上鬼才藝術總監尼古拉‧蓋斯奇埃爾（Nicolas Ghesquière）❼打造的現代設計燈光音效，帶領參觀者回顧 LV 品牌的非凡時尚設計旅程，啟發每人心中的旅遊探險精神。

該展覽以古典詩意揉合現代美學的方式，透過各式衣料勾勒波西米亞的樸實浪漫，拼縫用色大膽的旅遊時尚，細膩詮釋每一件衣裳和每一款旅行箱，傳達每一則動人心弦的故事，從不同角度展現 LV 品牌的奇幻異想世界。這不單是一場藝術時尚展，也是一場一百多年的旅程。參觀者彷彿進入時光隧道，一進入展區首先映入眼簾的是十九世紀末維多利亞時代路易‧威登先生設計的經典深咖啡色 LV logo 旅行箱，如同一顆亮麗珠寶般放置在圓型旋轉臺上大放異彩。這項時尚裝置藝

術展刻意彰顯 LV 品牌在美國的歷史，由十個章節組成，其中一章以美國及紐約為主題，讓美國觀眾們回顧當初喬治‧威登（Georges Vuitton）❽先生於一八九三年參加芝加哥世界博覽會的盛況，以及海明威、洛琳‧白考兒（Lauren Bacall）❾、費茲傑羅（F. Scott Fitzgerald）❿、洛克菲勒家族等美國知名人士所收藏的 LV 品牌衣物配件。另外，也展出了路易‧威登先生昔日的設計草圖及重要文件，以及巴黎時尚博物館和巴黎流行服飾博物館借出的精選展品。

筆者藉由參觀此展改變了 LV 是上流社會奢華名物的傳統印象，其實它也有實用和平易近人的一面。展區特設的工匠作坊尤其令人印象深刻，讓觀眾實際看到部分皮箱製作過程，彰顯工匠的非凡手藝及嚴謹品質把關在品牌發展中的重要角色。最讓人興奮的是看完展後每人可獲得一枚金色 LV 小別針，筆者將它別在紅色法式布雷氈帽上，讓經典高貴的路易‧威登伴隨著每一日！

▲ 筆者攝於 LV 紐約特展。

5-4

創作與合作：
紐約藝術互助文創園區

紐約為世界首屈一指的藝術城市，是眾多藝術家的逐夢天堂，但也是全球生活消費最高城市之一。由於曼哈頓區的租金水漲船高，讓藝術家們不斷移動腳步，從雀兒喜區（Chelsea）到蘇活區（SOHO），再跨越布魯克林大橋，為的是尋找負擔得起的藝術工作室。在一九八〇與九〇年代，布魯克林區曾以治安惡劣聞名，但如今已成為紐約新興的時尚藝術生活圈，近來引人矚目的街頭藝術家朝聖地「布希維克」（The Bushwick Collective）也位於此區。以下為讀者簡單介紹布魯克林的兩個新興藝術互助文創園區：工業城（Industry City）與郭瓦納斯運河區（Gowanus Canal）。

工業城文創園區（Industry City）

首先介紹目前最潮的藝術互助特區——工業城文創園區（Industry City，簡稱 IC）。IC 工業城園區類似臺灣的華山文創園區或駁二藝術特區，但規模大上很多！該地位於布魯

克林海濱，前身為廢棄倉庫工業區與舊碼頭，在五○年代過後曾因製造業衰落形同鬼城；但自二○一三年起實施大規模重建再生計劃後，如今已成功再生為嶄新的新創聚落，進駐企業突破四百五十家。

園區由十六棟大樓所構成，經營管理機構將此地規劃成工作室和零售商業兩大區塊，利用挑高天花板和採光佳的場地特色舉辦各種與設計、藝術、創意相關展覽與活動，將占地六百萬平方英尺面積的建築打造成最時髦、最多元、最吸引年輕人聚集的文創熱點與創意合作平臺，也成為讓身為世界之都的紐約在文創界能不落人後的指標。

工業城內設有規劃完善的美食區與 WantedDesign Store 創意店，販賣進駐工作室之商品，包括：Alexandra Ferguson、Brooklyn Candle Studio、Elodie Blanchard、Hudson Made、Souda、Urbancase 等個性品牌，也常舉辦各種快閃店與市集活動，如：簽書會、座談會、試吃會、文創禮品展售等。

此地所辦的週末跳蚤市場和開放式藝廊都會吸引來大量的人群，每次都有令人驚喜的新發現。

工業城中的工業城工作室（Industry City Studios）是布魯克林新興的創意樞紐，進駐了包括：畫家、攝影師、電影製作人、音樂家、設計師、企業家──以及其他不喜歡被輕易分類的藝術家，各種令人驚訝的創意匯聚於此。他們強調：「無論我們個人追求什麼，我們都是一個致力於培養創造力、培養創意實踐者的社群，以確保『藝術』在布魯克林能保有一席之地。」

- **工業城官方網站（Industry City）**

 industrycity.com

- **工業城工作室（Industry City Studios）**

 industrycitystudios.org

郭瓦納斯運河區（Gowanus Canal）

在十九世紀，郭瓦納斯運河（Gowanus Canal）曾是布魯克林海上和商業航運活動的樞紐，但後因嚴重工業汙染而風華不再，逐漸被人們遺忘。直到十年前，美國聯邦政府及民間財團決定出資協助此地實施超級基金（Superfund）❶ 都市更新計劃，在有效率的大型淨化改造之下，開發商展現高度投資意願，加上以較低租金提供大型創意試驗場所，此地吸引大量從曼哈頓移居南下的藝術家工作室、藝廊、實驗劇場等進駐，如今已被紐約歷史古蹟保護協會定為歷史保護區，造就了一條工業運河重生的成功案例。藝術家的多樣化創

▼ 工業城文創園區。

造力為當地注入新鮮活力，引入涵蓋藝術、音樂、表演藝術等領域的藝文活動，不但成為社區改造的助力，也讓運河區成為紐約藝文界活動的新中心之一。

郭瓦納斯藝術組織（Arts Gowanus）位於郭瓦納斯運河區內舊倉庫改造而成的文創大樓中，為一個民營非營利組織，資金來自個人、企業、財團、政府和基金會的補助，所以租金比曼哈頓便宜很多，且空間寬闊。這些優惠條件，讓數百位藝術家們得以在這個挑高倉庫藝術工作社區內製作和展示他們的藝術超過二十五年以上。Arts Gowanus 致力於支持、促進和培育布魯克林當地藝術家、個人工作室、藝術組織，並以和社區間的互助關係為宗旨。下列幾個該組織的重要策略可供臺灣文創機構參考借鏡：

- 每年十月底週末舉辦兩天大型工作室開放參觀活動（Gowanus Open Studios），大量進行媒體宣傳，邀請各地策展人、收藏家及業界投資人士到此參觀，並提供多場專業藝術導覽和座談會，給予駐村藝術家們寶貴的亮相機會，取得紐約頂尖專業人士的回饋。

- 透過互助共享資源，每月舉辦系列研討會，以促進和支援藝術家與藝術家之間以及藝術家與業界跨界合作的關係。

- 通過各項跨領域社區型商業和藝術活動串連出廣大的互助交流網，促進藝術家與當地社區的聯繫，讓數百位駐村藝術家不是閉門造車，也會定期受邀參與開幕式或藝文活動，和布魯克

林區外的廣大藝文界建立聯繫。

- 協助駐村者依據個人目標建立個人化專案，支援駐村者的短期創作與長期職涯。
- 提供創作支援，包括技術、物流及研究支援，多功能工作和會議空間等。
- 除了個人工作室外，也備有共同工作空間，提供駐村藝術家們交流場所。

對此藝術社群有興趣者，建議除了參觀十月的工作室開放活動外，也可直接與郭瓦納斯藝術組織聯繫，安排參訪駐村者藝術工作室行程.；或是進一步瞭解進駐相關資訊。

- **郭瓦納斯藝術組織（Arts Gowanus）**

www.artsgowanus.org

在布魯克林區，尚有威廉斯堡（Williamsburg）、當堡（DUMBO）等紐約文青最愛的商圈，但筆者本身更喜歡以上兩處新興文創園區，它們更具布魯克林當地原味和歷史特色，同時可沿著東河遠眺曼哈頓，是欣賞紐約夜景最佳地點之一，相當推薦對文創產業有興趣的讀者到此處逛逛。

▶ Arts Gowanus 工作室開放活動。

❶ 因生產芭比娃娃而聞名的美國玩具公司。
❷ Pantone Matching System，即彩通（PANTONE）公司開發的配色系統。
❸ 「合理使用」的詳細規範可參照著作權法第四十四條至第六十五條。
❹ 臺北場展覽名稱為路易 · 威登《時空·錦·囊》展覽（Time Capsule Taipei）。
❺ 巴黎時尚博物館館長。
❻ 知名劇場導演，擔任該特展藝術總監暨布景設計師。
❼ 路易 · 威登藝術總監。
❽ 路易 · 威登之子。
❾ 美國電影及舞臺演員，演出過《東方快車謀殺案》等電影。曾獲金球獎與奧斯卡榮譽獎肯定。
❿ 美國知名作家，《大亨小傳》作者。
⓫ 美國於一九八○年通過「環境應變、賠償及責任綜合法」，俗稱「超級基金」法案，用以處理事業廢棄物與不當危險物質排放問題，包括支付港口與河川之汙染物環境清理費等費用。

跨領域合作的時尚流行趨勢

近年來，在消費市場上掀起了一股跨領域合作的風潮，一些原本看似沒有交集的品牌開始嘗試跨領域合作，以尋求透過聯合彼此的品牌達到更高的宣傳與行銷效益。特別是在流行週期短、變遷快速的時尚領域，跨界合作更是有效吸引消費者目光的手段之一。除了聯名與快閃店外，不少時尚品牌也嘗試跨出時尚圈，與不同產業攜手合作，以下介紹兩個令人耳目一新的跨界合作模式：

時裝 × 書店：Gucci Wooster Bookstore

二〇一八年正式在紐約蘇活區心臟地帶 Wooster Street 63 號登場的「Gucci Wooster Bookstore」創意空間是古馳全球首間品牌書店，一開張便儼然成為時尚文青必朝聖之地！高挑空間設計打造成飄散書香的書店，搭配經典的奢華復古風格，精緻皮革沙發、雕木書架、以及歐式地毯，Gucci Wooster Bookstore 和其他店鋪相似，都極富濃厚藝文風格，精選的書架、大型閱讀桌等翻新的古董

木製傢俱陳列融入擺設中，並配合仿舊磚牆、木質地板，呈現迷人懷舊風情。

為了這間首間書店，古馳品牌創意總監亞歷山德羅・米凱萊（Alessandro Michele）特地邀來著名的 Dashwood Books 獨立書店創始人 David Strettell 親自策劃甄選書店上架書目，囊括兩千冊的書目，包括當代、絕版、珍稀古典的書籍，並以古馳設計靈感為主軸，不時輪換架上的書籍陳列，書籍主要領域內容聚焦於時尚、生活、旅遊、藝術、室內設計、建築、插畫、設計、攝影等，甚至有不少日文設計書籍，整個書店和古馳牌近年的書卷時尚氣息互相呼應，為當下的紐約藝文人士提供精神殿堂。

筆者攝於 Gucci Wooster Bookstore。

時裝 × 藝術 × 音樂 × 科技：

Minika Ko and COPE NYC Present KOllision

Fashion Show

二〇一九年為了慶祝三月婦女月，紐約布魯克林非營利藝術駐村組織 COPE NYC 與時尚品牌 Minika Ko 的跨領域合作首次在布魯克林登場，展開一場「以藝術識友」的風格時裝走秀，由二十多位來自世界各國藝術家在 Minika Ko 服飾上彩繪創作獨一無二的 3D 立體可穿戴式藝術，筆者和十歲女兒也聯手繪製兩件中西合併風格的彩色洋裝。各地觀眾紛紛被藝術吸引而來看秀，進而對 Minika Ko 品牌更有認同感。整個秀場（包括秀前的酒會和場後的藝術服飾拍賣會）都在藝術和現場表演音樂氛圍中進行，以藝術方式與消費者溝通，品牌的不可替代性大大提升！

此外，結合數位服裝科技也是此展的一大特點，透過參展創作者對未來的探索，用嶄新視角詮釋二〇一九年春夏設計，讓整個藝術時尚展得以呈現與眾不同的全新面貌；獨特的科技動態燈光設計賦予其跨界創意，與參展時裝設計師、藝術家、舞者、音樂家一起創意激盪，結合音樂、藝

藝術家與身著彩繪服飾的模特兒共同走上伸展臺（最前方為筆者女兒）。

1 2

1. 作者與女兒聯手繪製的洋裝之一與穿著模特兒。
2. 世界各國藝術家在 Minika Ko 服飾上彩繪創作獨一無二的 3D 立體可穿戴式藝術。

術、科技、設計及產業，混血成既帶有服裝品牌個性、又能反映當代的藝術時尚展品，展現出多面向以及與科技時尚緊密結合的應用成果。

藉由行業與行業之間的相互融合、品牌與品牌之間的相互詮釋和相互映襯，可以讓企業整體品牌形象和聯想更具張力，進而提升品牌穿透力。建議創作者們多精進實力以成為跨領域設計通才，勇於向各方面領域挑戰，使自己的品牌在業界屹立不搖。

◀ 作者為此展畫的時尚插畫。

附錄 一生必去的時尚之旅：紐約時尚漫步

紐約不但是全球商業金融中心，西半球的文化流行重鎮，更是人文薈萃的藝術殿堂。這座夢幻之城對全球的影響力是毋庸置疑的，也是世界四大時尚之都之一，著名時尚藝術學院孕育了不少舉世聞名的設計師。喜愛藝術文化活動的你，就要到紐約！在紐約，文藝是主流、是潮流、是生活的一部分而非配角，在這樣的紐約，你怎麼能不愛上藝術，怎麼能不接觸時尚？

紐約絕對也是學習了解時尚潮流的最佳城市之一，筆者自大學在曼哈頓中城時裝區流行設計學院（FIT）求學以來，已居此二十多年，親眼目睹和體驗千變萬化的紐約時尚，以下和大家分享我帶普瑞特藝術學院（Pratt Institute）時尚插畫課學生們戶外教學私房地點，不管是否從事時尚專業，這些都是來紐約必去的時尚景點：

1. 時尚區

曼哈頓中城時裝中心或時尚區（Garment District），因聚集了大量與時尚相關的產業以及周邊產品店鋪而得名，此區指從第五大道至第九大道、第三十四街至四十二街內的區域，在這片不到一平方英里的區域內，許多美國知名主流和新銳時尚品牌都在此設立了展示廳（show room）和工作室。紐約時裝區在二十世紀初期起就成為了整個美國甚至全世界時尚製造業以及設計中心，它迎合時尚發展的各個面向，從設計到生產到批發零售，全方位呈現了所有時尚產業環節，是世界屈指可數的高密度綜合時尚區。

除了逛逛琳琅滿目的批發零售店鋪外，這裡值得造訪的知名景點還有：時尚名人大道（The Fashion Walk of Fame）、針穿紐扣雕塑（Needle Threading a Button）等等；這座縫衣工的銅像，是名猶太裔男子的真人大小銅像，他頭戴無邊帽，坐在一部縫衣車旁邊，正低著頭專心車衣，它是以色列藝術家朱迪絲・韋勒（Judith Weller）為他父親所製作的雕像，現在時裝區的工人大多為西語裔、華裔和韓裔，而老闆仍是猶太商人為主。

和羅爾夫 - 克拉姆登雕像（Statue of Ralph Kramden）

2. 布料區

布料區大約聚集於時尚區內 35 到 42 街第七大道到第九大道之間，一間間的零售和批發織品布料店面是紐約版的永樂市場布料街，但面積和布料材質種類卻是好幾倍！

布料區內的一景——穆德設計師布料店（Mood Designer Fabrics）是紐約最著名的一家布店，是我的時裝插畫學生們最喜歡的戶外教學地點之一，它因電視《決戰時裝伸展臺》（Project Runway）實境服裝設計比賽節目取景於此而聞名時裝界，參賽者們在緊迫的時間和有限的預算內在此選擇比賽用的繽紛布料；這家三樓層店面長期為美國頂尖設計師和社會名流們提供當季最新流行的紡織布料，一般顧客們也可在布料種類整齊排列的店

1. 針穿紐扣雕塑。
2. 羅爾夫 - 克拉姆登雕像。

▲ 筆者攝於 Mood 布料店。

內任意挑選和購買到時下美國和歐洲最新設計布料，如果看到喜歡的布可以請工作人員剪下免費小塊樣本帶回做參考，許多專業時裝設計師及帕森設計學院和ＦＩＴ學生會來此選布找靈感，店內並有婚紗禮服顧問為新娘給予免費專業建議和諮詢服務。

店內有一條叫 Swatch 的超人氣可愛法國鬥牛犬，這隻狗狗可是鎮館之寶的明星，經常在《決戰時裝伸展臺》電視節目中露臉，大門入口還掛著狗狗的肖像呢！

如果你需要選布料的話，一定要來穆德，這裏的選擇多到驚人，而且價格非常合理，服務也超級棒，說不定可以在某個角落看到 Jason Wu 在選下一季的布料呢！

3. 紐約流行設計學院時尚博物館（The Museum at FIT）

同樣位於時尚區內的紐約流行設計學院（簡稱ＦＩＴ）創辦於一九四四年，是一所擁有時尚產業中的設計、藝術、商業、採購、開發、科技等專業科系的學校，也是筆者的母校。校方所經營的ＦＩＴ時尚博物館（The Museum at FIT）創辦於

Mood Designer Fabrics 小檔案

地　　址：225 W 37th St., 3rd Floor, New York, NY 10018

網　　址：www.moodfabrics.com

營業時間：週一至週四 9am-6pm、週五 9am-5:30pm

1. 筆者帶領 Pratt Institute 時
尚插畫課學生到 Museum
FIT 現場速寫時裝畫。
2. 筆者攝於 Museum FIT。

The Museum at FIT

www.fitnyc.edu/museum/

一九六九年，麻雀雖小、五臟俱全，在世界時尚博物館中排名第三，蒐藏展示了各項服裝、紡織品、以及配件，固定的館藏就超過五萬件，年代從十七世紀初期到現代，定期舉辦各式免費時裝展覽和相關講座，令時尚藝術愛好人士們趨之若鶩。參訪此時裝博物館，宛如走進立體服裝圖書館，非常值得一看。

近期來 FIT 時尚博物館舉辦《The Body: Fashion and Physique》、《Pink》、《Fabric in Fashion》、《Force of Nature》等數場大受歡迎的時尚展，這些展以西洋時裝史為主，分別展示了西方社會三百多年以來社會對理想女性的體型標準的定義、時裝與人體的關係、布料在西方國家因科學與財經政治改革所帶來的演變、粉紅色在服飾歷史上的發展和意義，以及大師們以自然界為靈感所設計的一系列經典華服等多元領域。熱愛時尚藝文的朋友可在此盡情汲取養分，洞察時裝界的過去與未來。博物館每週二至週六開放，免費參觀，位於第七大道以及二十七街交叉口，搭乘一號紅色地鐵前往很方便；看完展後可以順便在 FIT 校區逛逛，欣賞紐約最前衛的設計和藝術學生們的品味穿著。

4. 紐約鑽石區／鑽石交易中心

離時尚區不遠、座落於第五大道和第六大道之間的一個街區，每年卻見證上百億美金的珠寶交易，這就是位於四十七街的鑽石區（Diamond District）。這條街上的店鋪櫥窗內佈滿閃亮的鑽石珠寶飾品，雖然這只是一條街，全美九成以上進口到美國市場的鑽石，都是先在此進行交易後再轉往美國其他零售商。這片彈丸之地每年銷售額超過兩百四十億美金，是世界上最大和最古老的鑽石交易所之一。

相對來說，靠近的第五大道的珠寶名店檔次更高，價錢更昂貴；和卡地亞（Cartier）及蒂芬尼（Tiffany）等精品品牌珠寶店不一樣的是：這個中心的珠寶因為是第一手到的新貨，而且是小品牌商店，所以價格便宜很多。以批發為主，也有零售，有些店還可以殺價，但品質良莠不齊，要懂珠寶的行家才能淘到質優價好的珠寶，一些預算不高的情侶們會來此選訂婚和結婚鑽戒。

5. Printsource 布料織品設計國際展

筆者常慶幸能住在紐約曼哈頓，一年四季皆能看到各式各樣的國際展覽和特展，如果是從事時裝設計、布料廠商業者，或是有興趣蒐尋布料趨勢的時尚愛好者，建議可以來觀摩位於曼哈頓成衣區三十四街和時尚大道（7th Ave）的免費 Printsource 布料織品設計國際展覽。

Printsource 每年舉行三次，分別於一月、四月和八月，它是成衣、紡織、布料、織品設計等業界的重要國際展覽。除了主辦國美國以外，尚有英國、法國、丹麥、荷蘭、

Printsource 布料織品設計國際展
www.printsourcenewyork.com/

西班牙、意大利等世界十餘個國家的紡織廠、布料織品設計工作室及布料設計代理公司在此設攤位展示最新布料商品和設計，服裝、家用紡織品、紡織廠、零售連鎖開發公司的高級主管、創意總監、設計師和採購員等皆會前往共襄盛舉。Printsource 展和五月的 Surtex 授權展不同，它所展示的布料織品和設計幾乎都是買斷，供應給服裝和家用紡織品公司來開發成各項商業產品大量製造。它是一項買賣行為，不是授權，創作者將其智慧財產著作權和著作人格權轉讓給買家，沒有版稅可拿，而且買家可以無限期使用，一件 A4 織品設計的行情是四百美元至八百美元左右。

同時，Printsource 展中也特別舉辦一系列以時裝和布料紡織品為主的色彩設計流行趨勢工作坊和研討會，讓參展者汲取業界第一手流行和商業應用資訊，這些課程需要另外收費。對此特展有興趣者可上 Printsource 官方網站獲取更詳細的資訊。

6. 時尚酒吧餐廳 (Fashion Bar Restaurant)

逛完了以上的景點後，可以到不遠的時報廣場旁筆者偏愛的 Fashion Bar lounge 內休息。這裡燈光美、氣氛佳，點一杯調酒飲料小酌，坐在挑高的玻璃窗邊，看看俊男美女，身處時裝週走秀地標，沒有服裝秀邀請函照樣能感受時尚氣氛，細細欣賞這座璀璨浪漫的前衛之都。

Fashion Bar Restaurant 小檔案	
地　　址：	305 W 46th St., New York, NY 10036
電　　話：	(646) 864-1100
營業時間：	週一至週日 pm4:00-am12:00
網　　址：	fashion-bar-bar.business.site/

後序

這本書雖然是筆者在三個多月內夜以繼日寫下的成果，卻是職場生涯近近二十年經驗累積的精華。從紐約到瑞典，創作的地點非常的多元：紐約中城的 M Citizen 時尚旅館、哥倫比亞大學校園近兩百年歷史的哥德式圖書館、哥倫比亞大學的新聞系咖啡廳、Whitney 現代美術館、Roof Top 貴婦早午餐廳、瑞典哥德堡美術館咖啡廳……等等流動的創作工作室。提到工作室，當然也包括筆者的紐約工作室空間，看著窗外的中央公園景色，它就像是私人的遊樂園，讓我源源不斷地寫下新的想法和挑戰繪畫技術，在這一個屬於我的小角落施展創作魔法。

書寫此書內容的方式也有多種：從筆記型電腦、iPhone X 手機、iPad 到傳統手寫記錄，藉由輕便的 3C 科技產品，只要有靈感隨時隨地都能夠寫作，讓我能夠邊旅行邊工作，或是邊工作順便旅遊，充分展現筆者多年斜槓青年加上全職婦女的生活方式，才能在三個月之內把這本書順利完成。這段時間除了每週固定在普瑞特藝術學院的教學之外，筆者也出席二月紐約時裝週近二十場時裝秀展、策劃參與三月一個時裝秀展，以及參加三個世界時裝布料展及

二個授權展，這些專業活動都是筆者創作的養分，也把在秀展看到的第一手最新資訊列入書中，將本人長久以來「工作即生活，生活即工作」的精神發揮得淋漓盡致。

但創作的過程雖獨立卻不寂寞，一路上遇到不少貴人和天使相助和鼓勵，由衷感謝爸媽的栽培，讓我很早就有機會在美國讀書求學，打下紮實英文和繪畫基礎，還有哥倫比亞大學美國教授先生 Stephen 一路以來無條件支持；在決定本書名時特別感謝好友佳音廣播電臺節目主持人歐玲瀞歐姊以及中原大學商業設計系黃哲盛教授來回電子郵件腦力激盪，協助選出最接近書的內容名稱，以及親愛的姊姊弟弟們、一對乖巧的兒女 Kyle&Lauren、好友 Jamin、Kesha、子紋、Andrea 等幕後 cheerleaders 群給我的加油打氣。

這兩百多頁內容及多張精選照片、插圖是筆者在美國近二十年工作和教學經驗的累積，期望能透過毫不藏私地和臺灣文藝創作工作者分享 know-how，讓更多的臺灣學生和藝術工作者受益，把興趣及才能轉換成實值的品牌和產品，終究通路人脈經營更重要，才能永續發展經營，在插畫設計和文創產業內有更持久廣大的舞臺！

3/5/2019　初稿完成於紐約

跟紐約時尚插畫教授
學頂尖創意

從風格建立、品牌經營到國際圖像授權，實踐藝術工作夢想

FROM FANTASY TO REALITY
HOW TO MAKE YOUR CREATIVE DREAMS COME TRUE IN STYLE

作者	Nina Edwards 黃致彰
執行編輯	顏好安
行銷企劃	高芸珮
封面設計	倪旻鋒
版面構成	賴姵伶
發行人	王榮文
出版發行	遠流出版事業股份有限公司
地址	臺北市南昌路 2 段 81 號 6 樓
客服電話	02-2392-6899
傳真	02-2392-6658
郵撥	0189456-1
著作權顧問	蕭雄淋律師

2019 年 6 月 30 日　初版一刷

定價新台幣　380 元

有著作權 • 侵害必究 Printed in Taiwan

ISBN　978-957-32-8584-7

遠流博識網 http://www.ylib.com

E-mail: ylib@ylib.com

（如有缺頁或破損，請寄回更換）

國家圖書館出版品預行編目 (CIP) 資料

跟紐約時尚插畫教授學頂尖創意：從風格建立、品牌經營到國際圖像授權，實踐藝術工
作夢想 / 黃致彰著 . -- 初版 . -- 臺北市 : 遠流 , 2019.06
面；　公分
ISBN 978-957-32-8584-7(平裝)
1. 插畫 2. 繪畫技法
947.45　　　　　108008910